高橋陽一

集英社文庫

CONTENTS

CAPTAIN TSUBASA ROAD TO 2002

ROAD 44	遅れてきた男!!	5
ROAD 45	パス回しの罠!!	25
ROAD 46	夢へのスタート!!	44
ROAD 47	龍の咆哮	63
ROAD 48	荒ぶる空中戦!!	83
ROAD 49	手負いの鷹	103
ROAD 50	我がクラブよ…!!	122
ROAD 51	別れゆく道	143
ROAD 52	50-50 (フィフティ フィフティ)	162
ROAD 53	王者を倒せ!!	180
ROAD 54	勝利へのシュート	199
ROAD 55	紙一重の明暗	219
ROAD 56	アウェーの洗礼!?	239
ROAD 57	リバイバルの幕開け	259
ROAD 58	熾烈な代表枠争い!!	279
特別企画	巻末スペシャルインタビュー	298

高橋陽一

★この作品は、2001年時点での
状況をもとに描かれています。

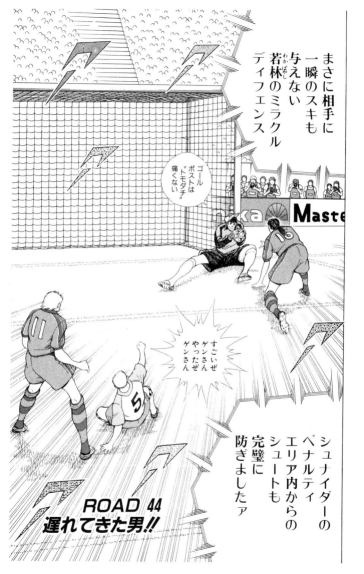

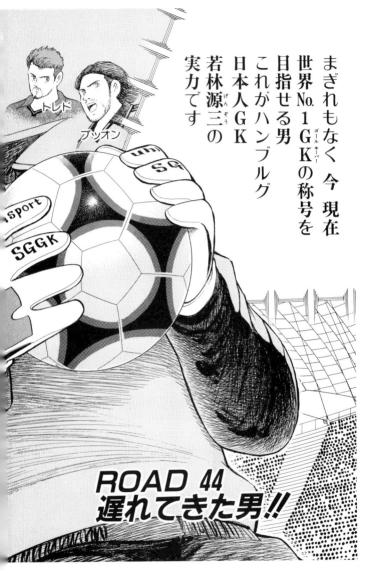

そして
ここで前半戦
終了のフエ

昨年の覇者
今季も全勝で
ブンデスリーガ
トップを走る
B・ミュンヘンが
ここ ホーム
ミュンヘン オリンピア
シュタディオンの地で
まさかの一点
リードを許しての
折り返しです

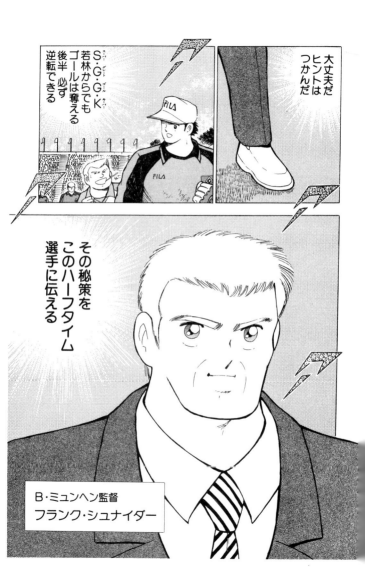

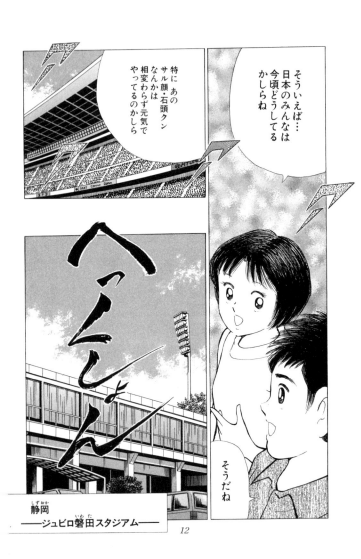

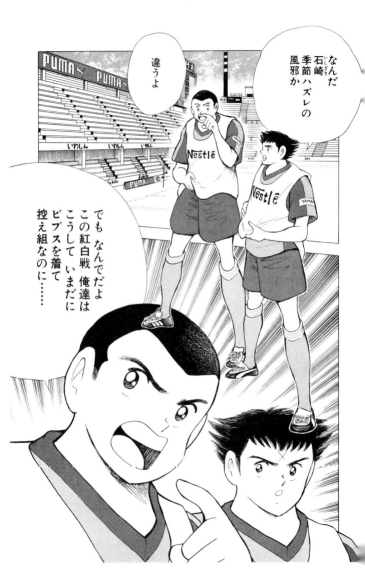

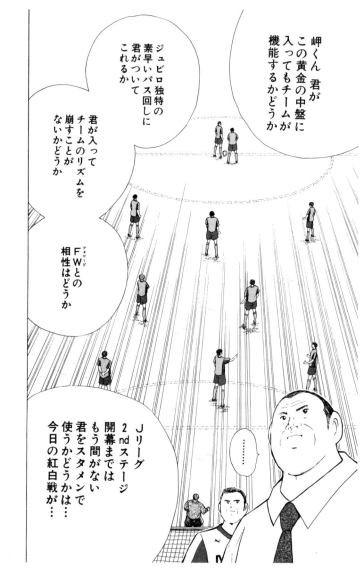

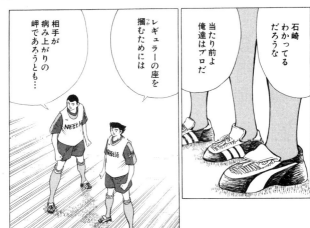

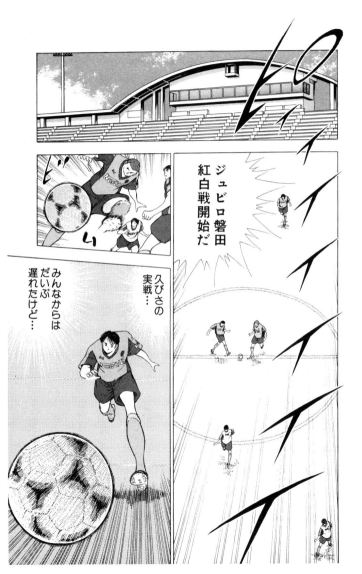

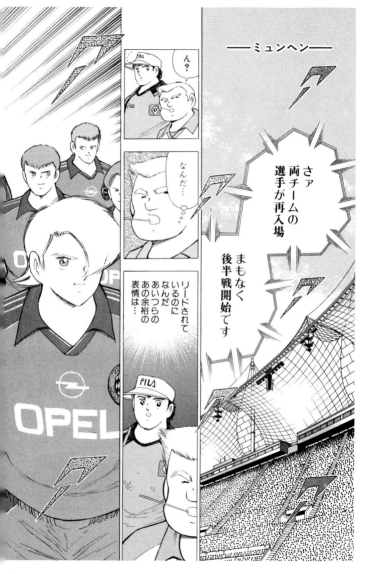

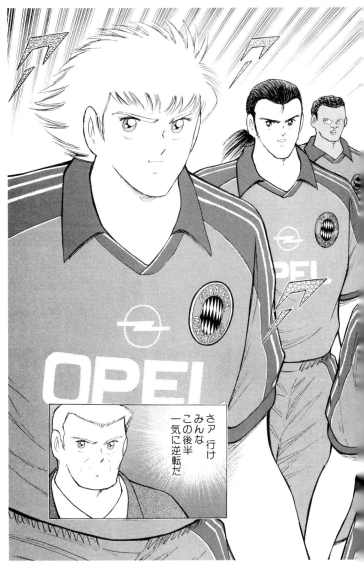

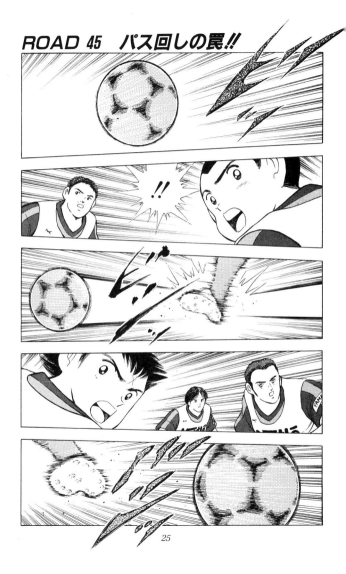

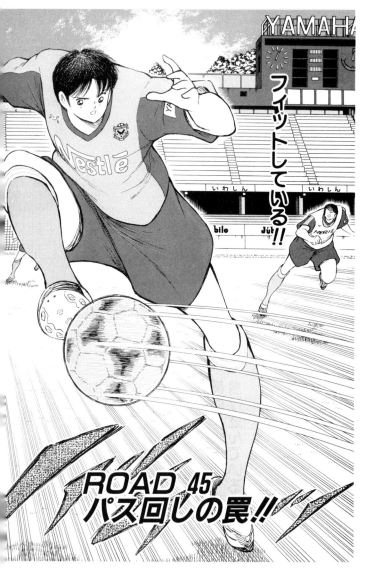

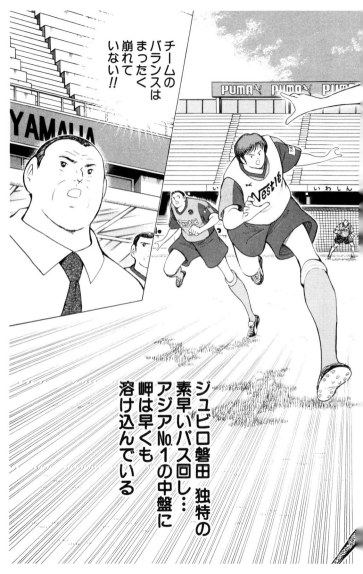

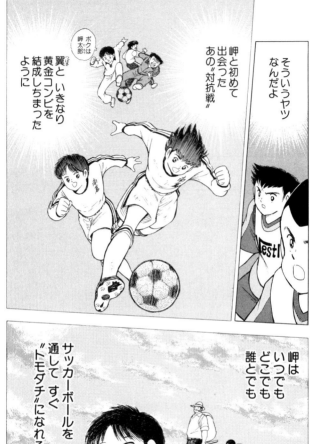

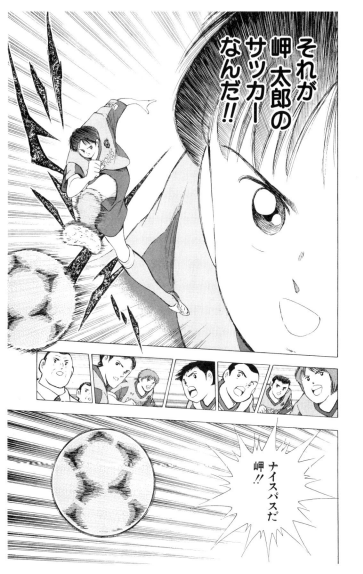

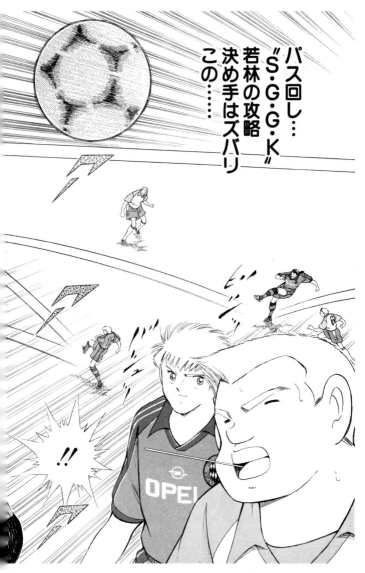

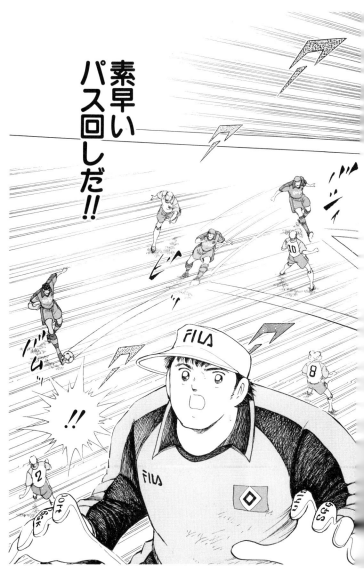

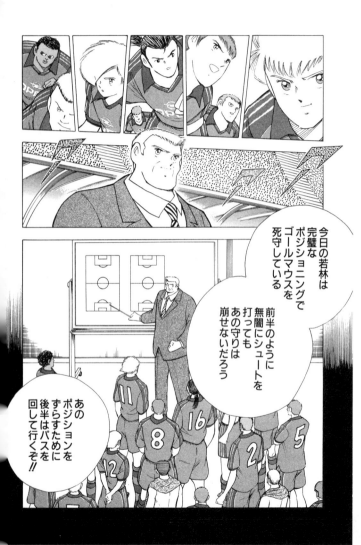

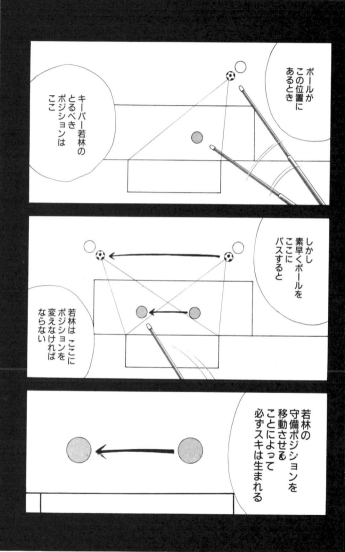

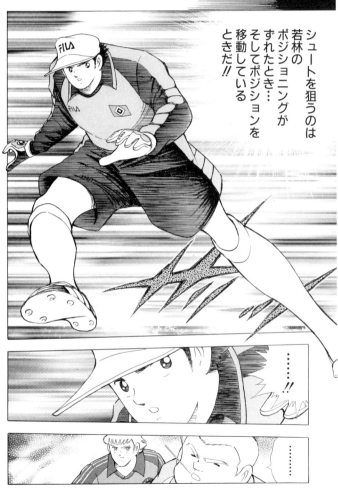

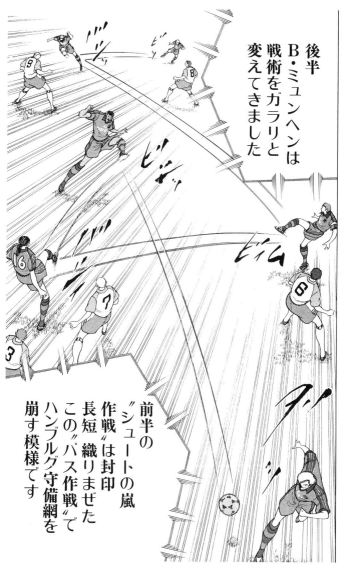

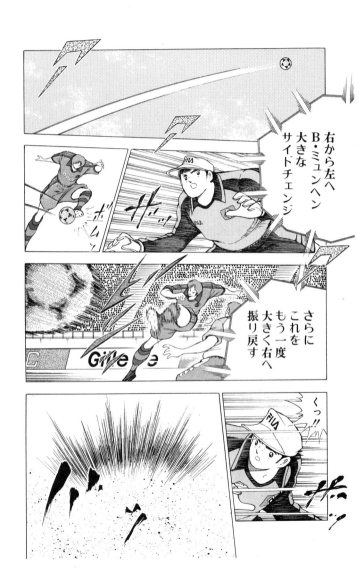

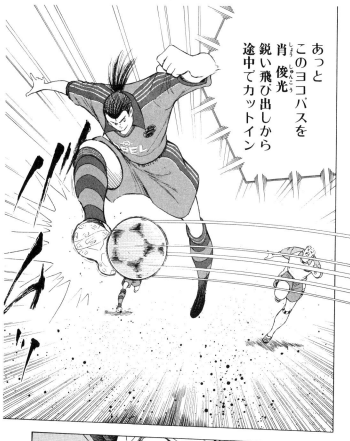

あっと
このヨコパスを
肖　俊光
鋭い飛び出しから
途中でカットイン

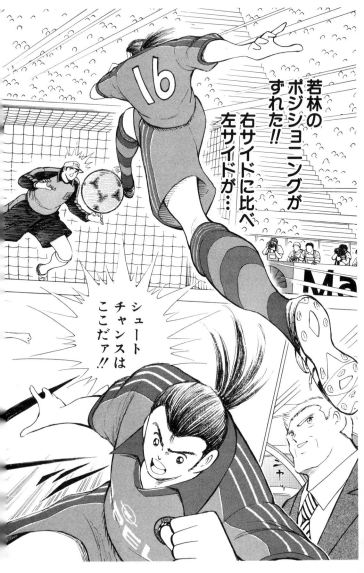

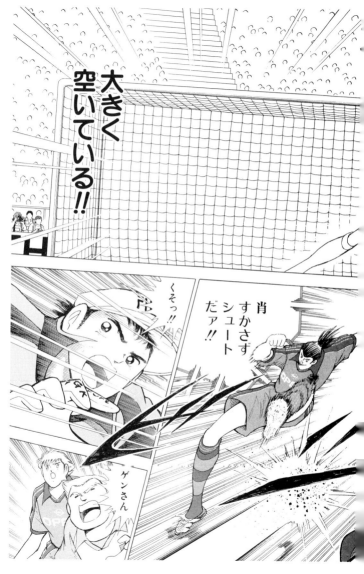

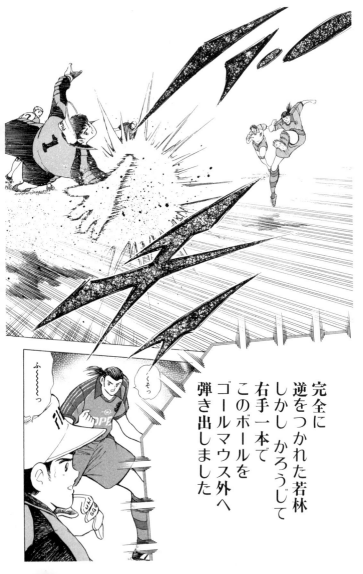

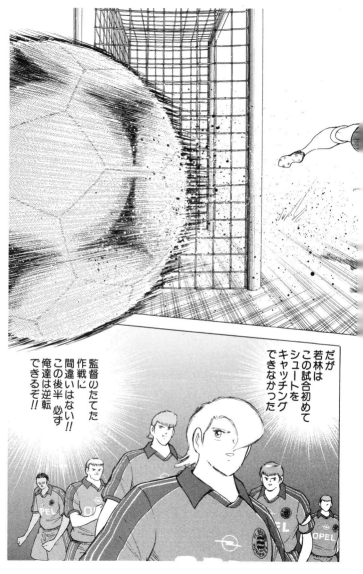

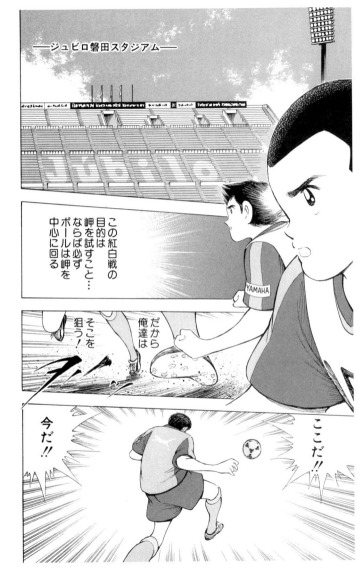

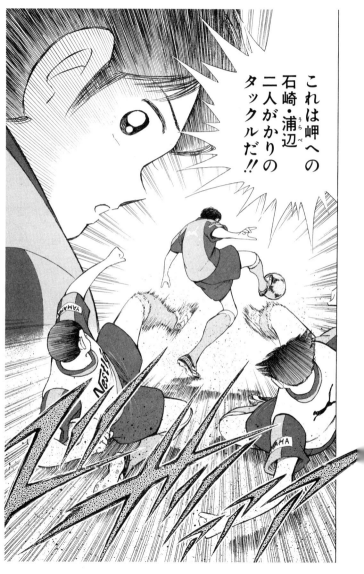

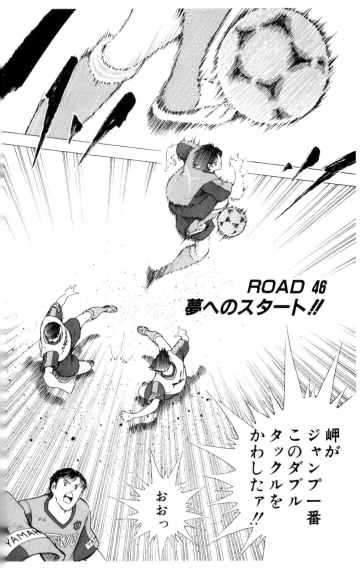

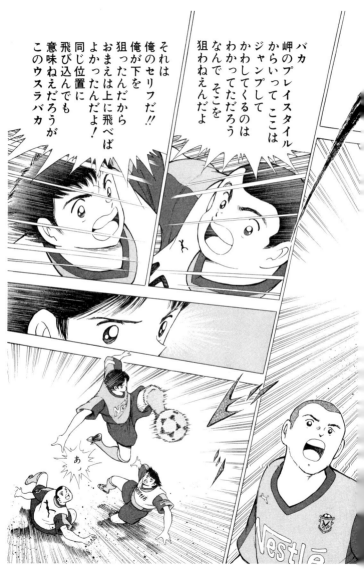

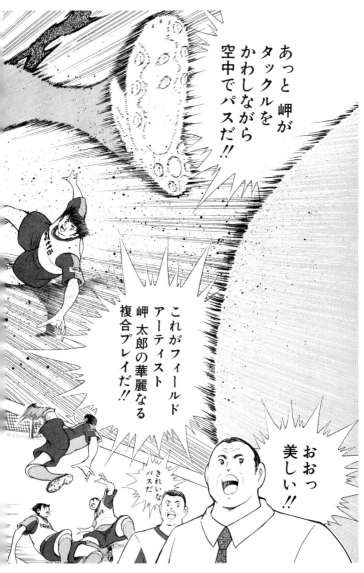

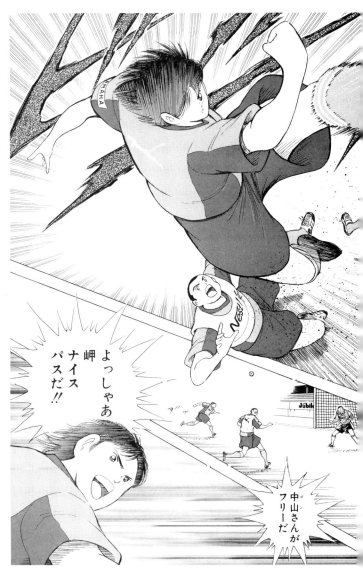

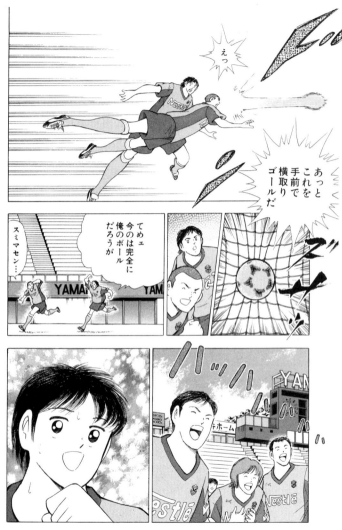

石崎
浦辺

ビブスを脱いでレギュラー組に入れ！

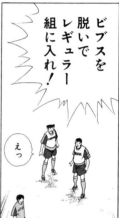
えっ

……

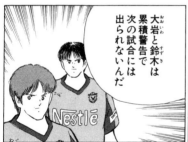
大岩と鈴木は累積警告で次の試合には出られないんだ

えっ
そうだったっけ
……ということは…

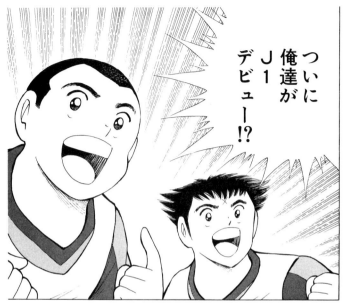

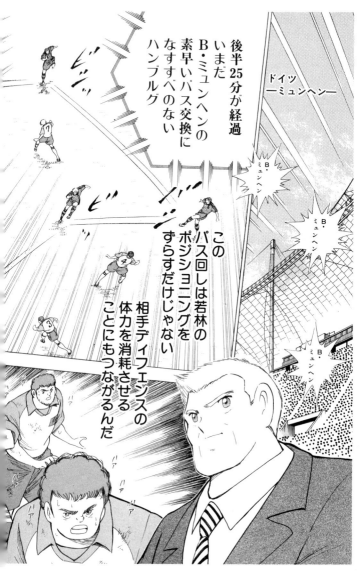

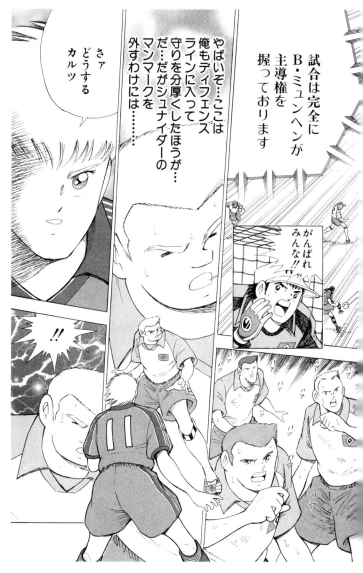

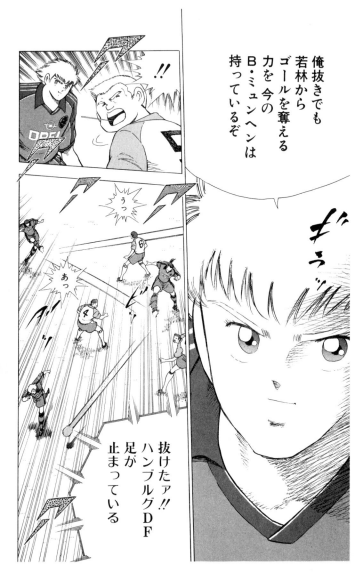

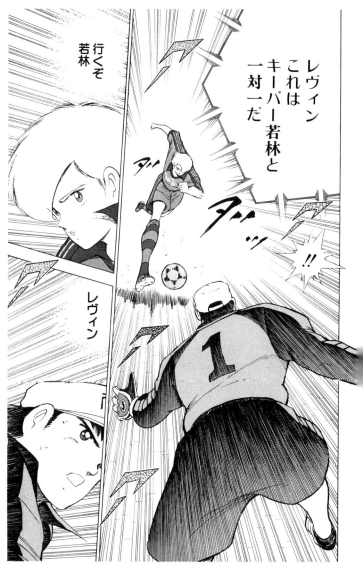

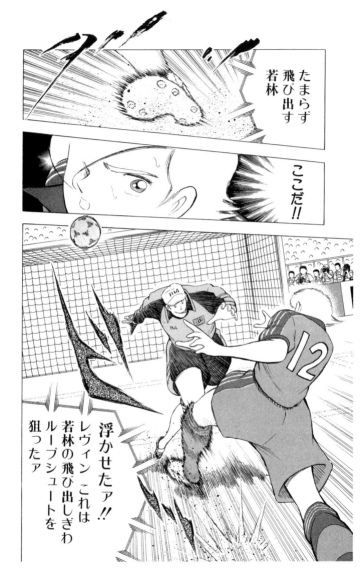

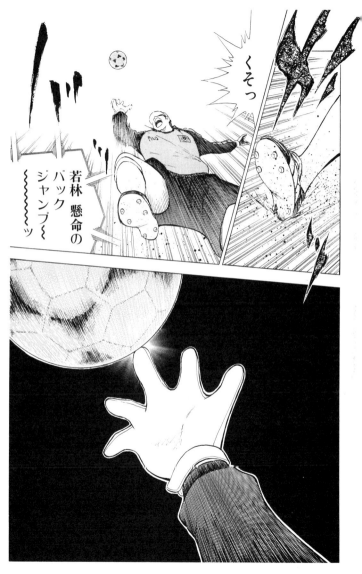

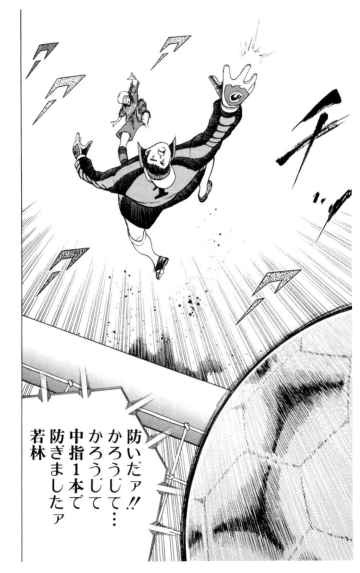

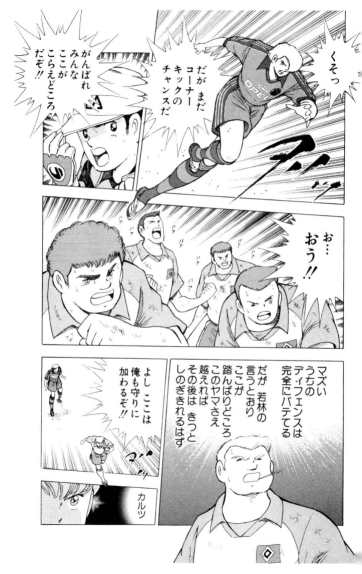

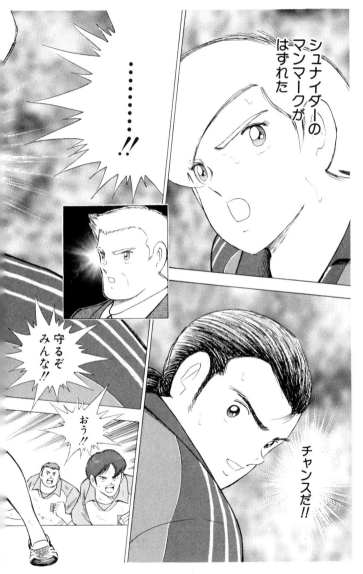

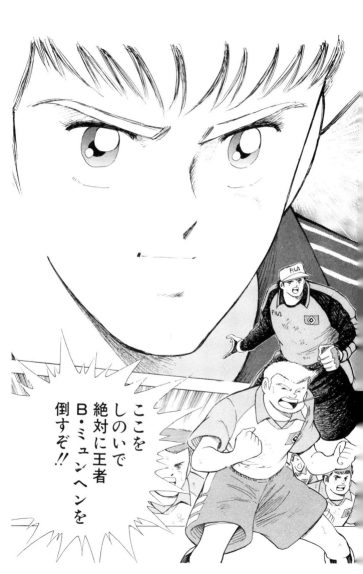

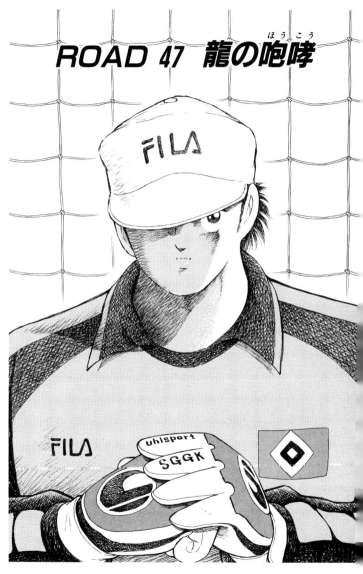

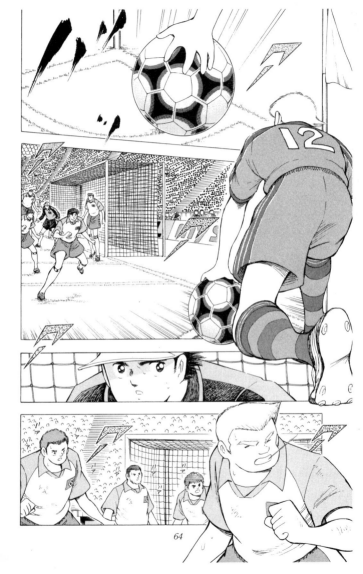

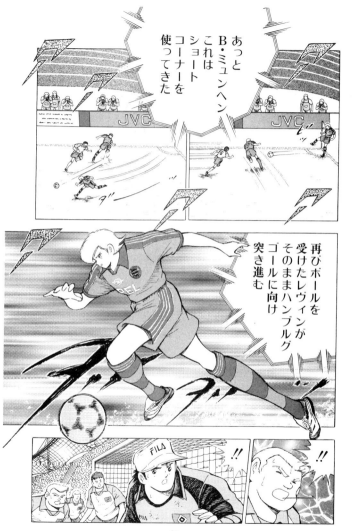

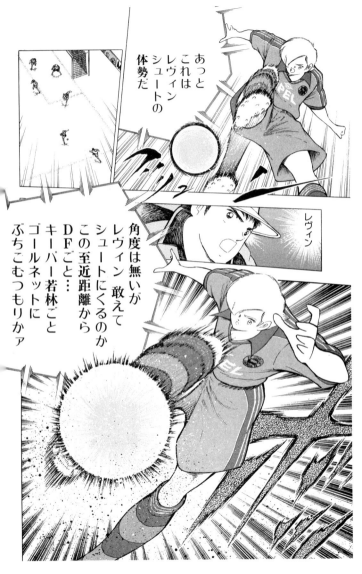

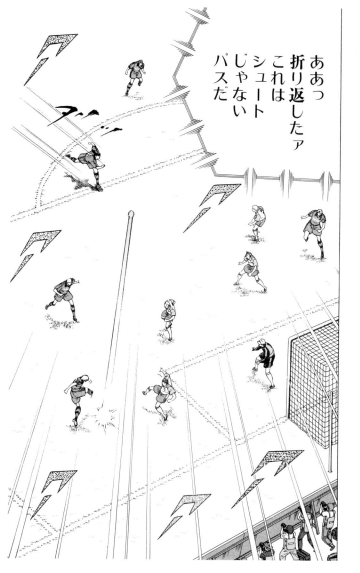

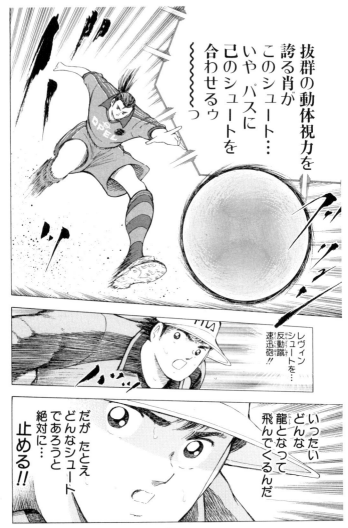

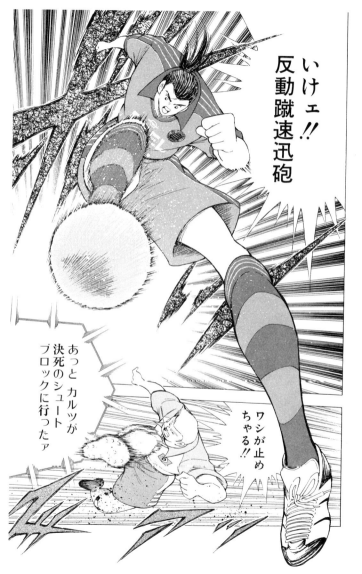

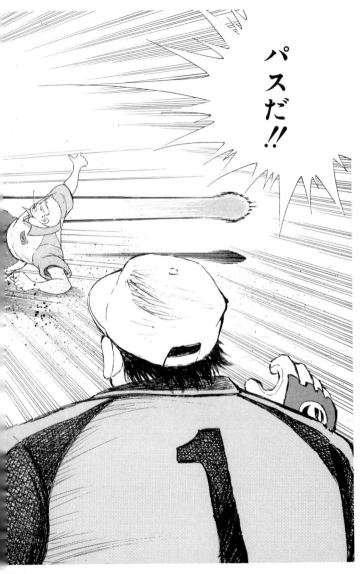

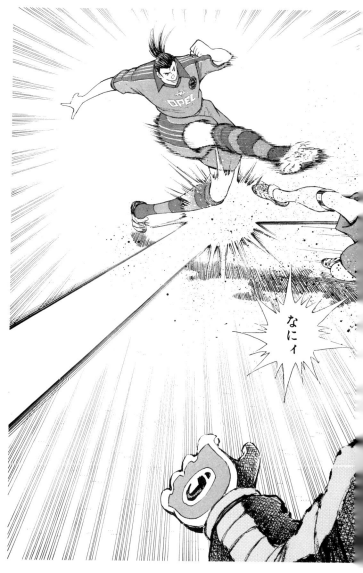

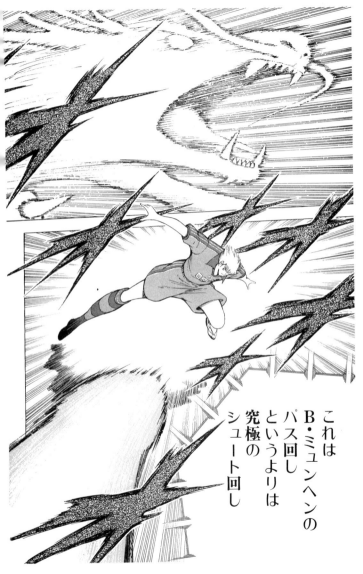

これは
B・ミュンヘンの
パス回し
というよりは
究極の
シュート回し

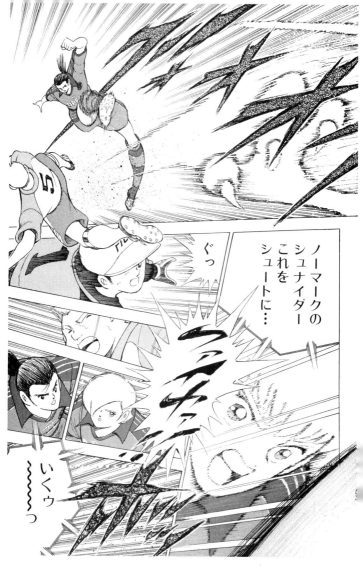

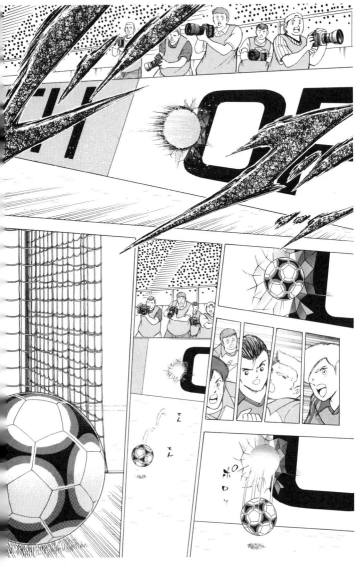

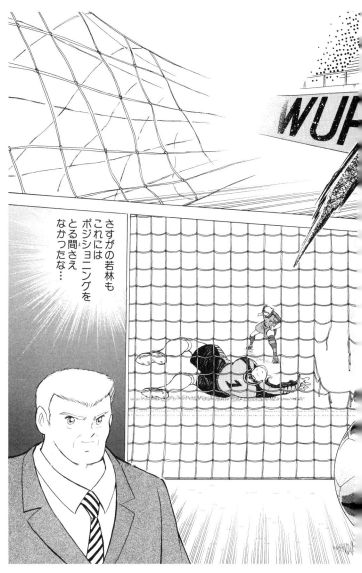

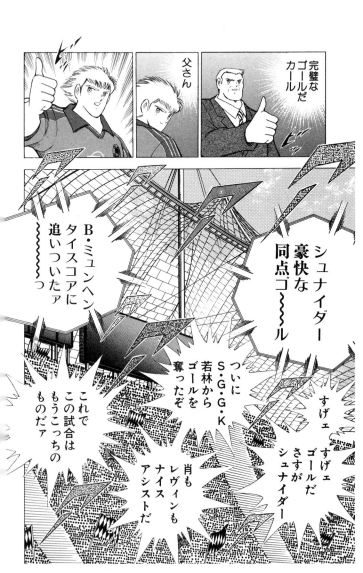

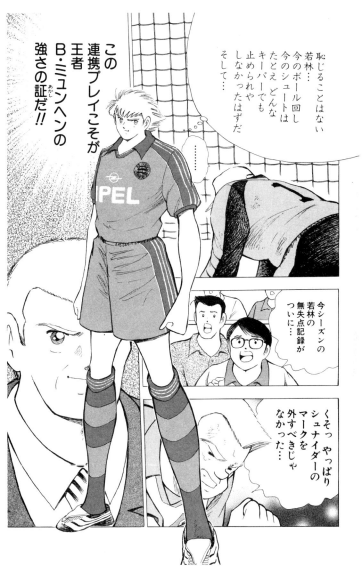

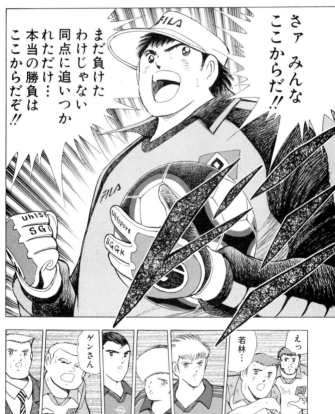

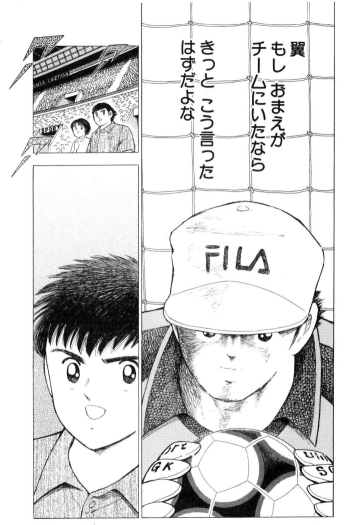

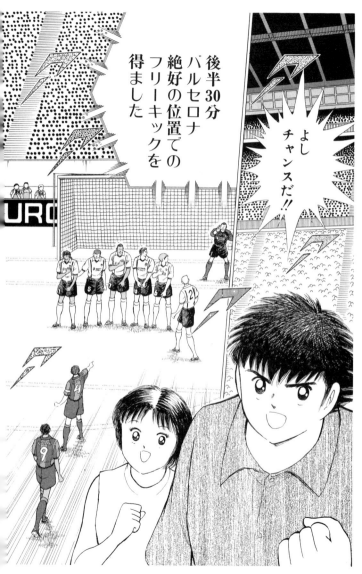

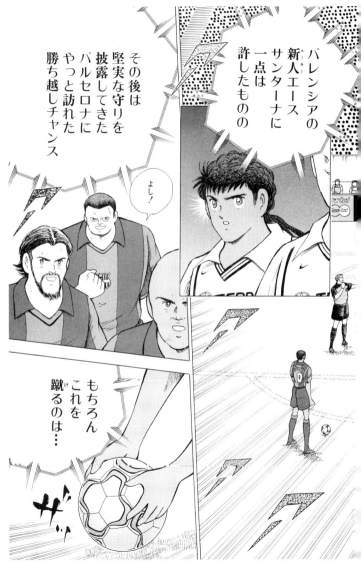

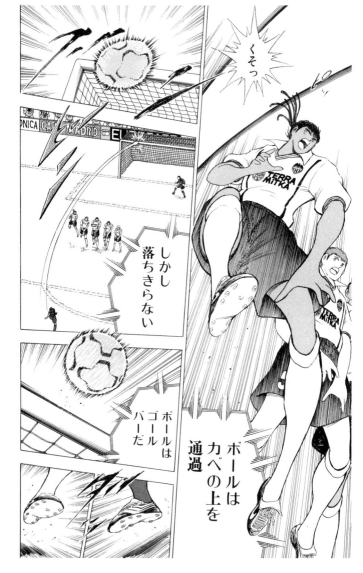

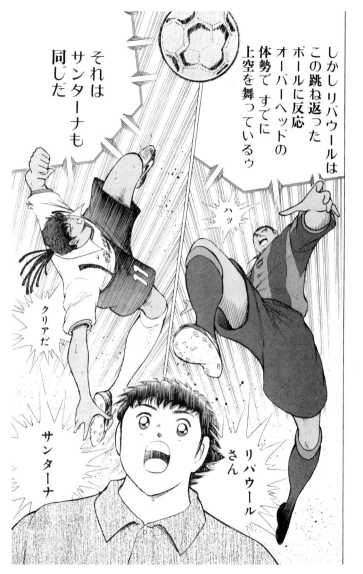

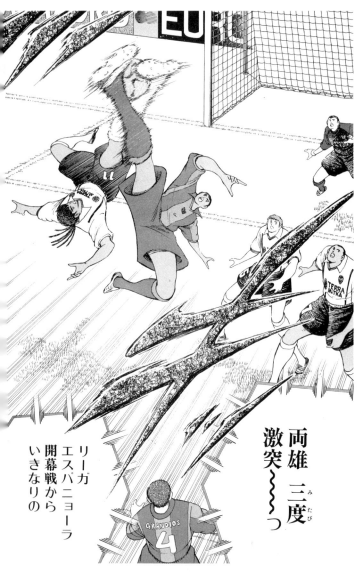

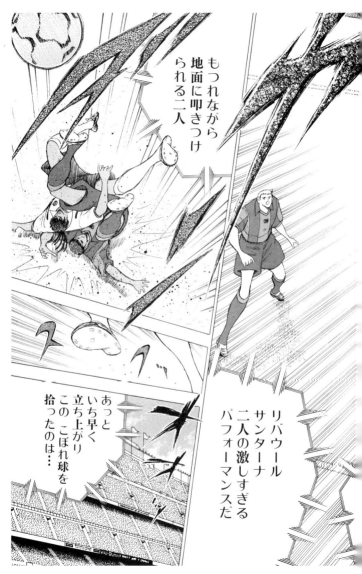

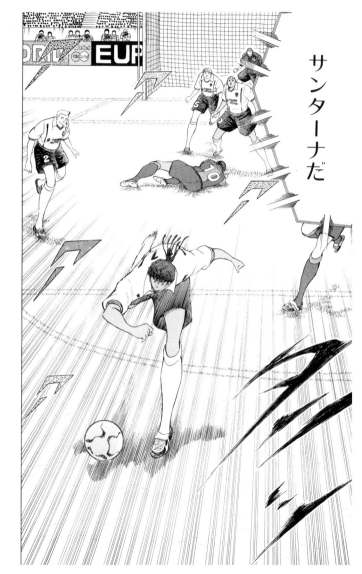

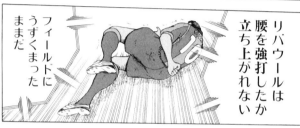

リバウールは腰を強打したか立ち上がれないフィールドにうずくまったままだ

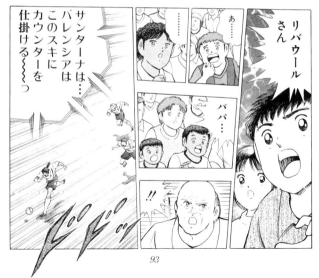

リバウールさん

あ‥‥

‥‥‥

パパ‥‥

!!

サンターナは‥‥バレンシアはこのスキにカウンターを仕掛ける～～～っ

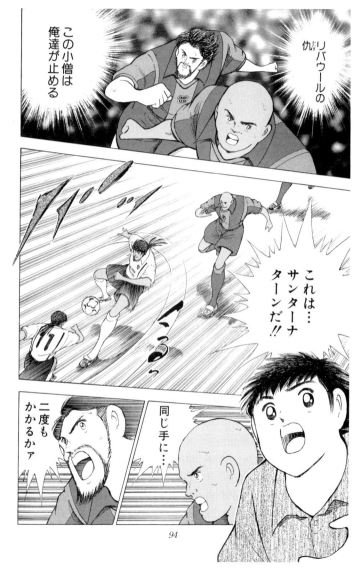

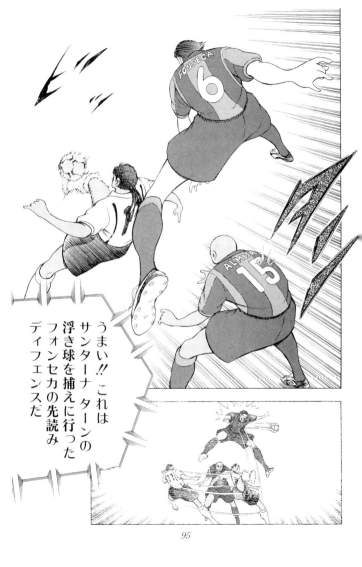

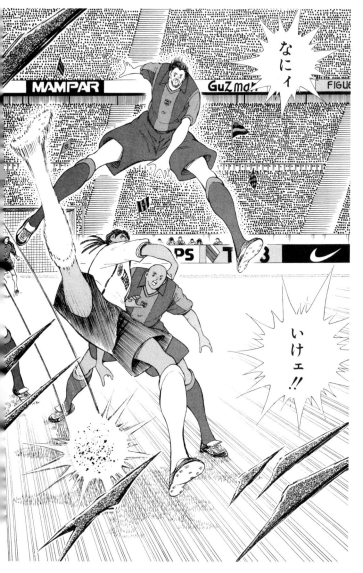

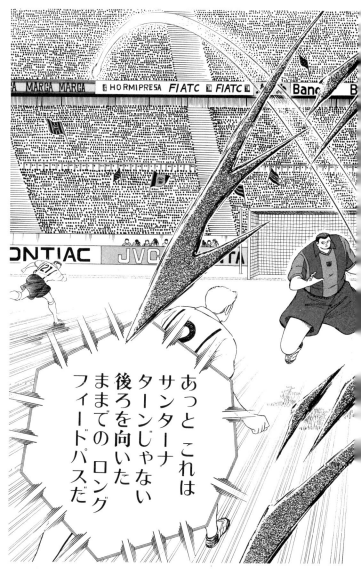

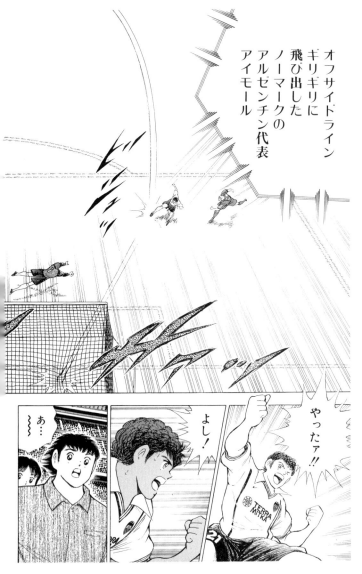

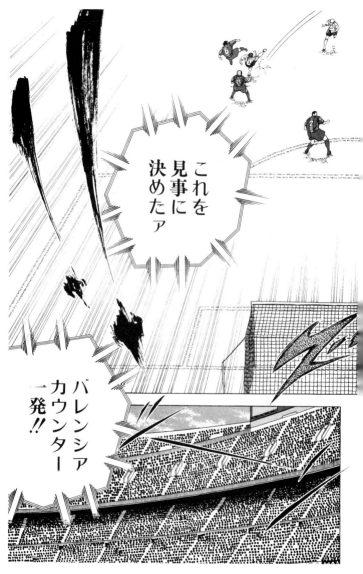

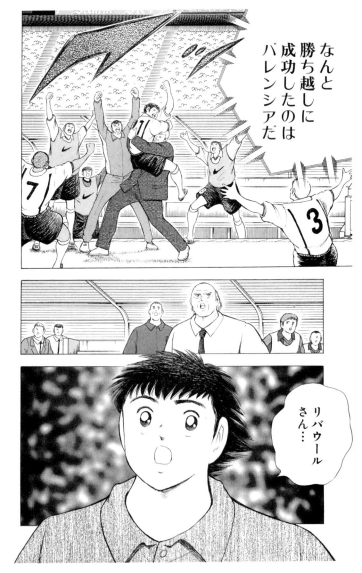

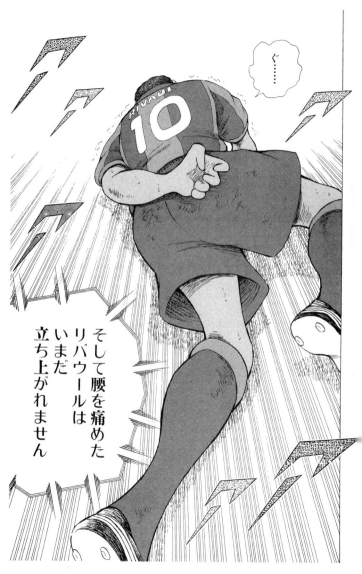

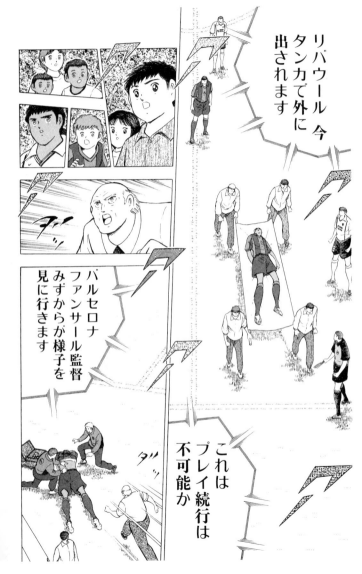

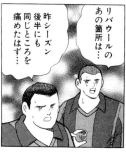

交代選手を慌てて用意するバルセロナベンチ

アップだみんな急げ

プレイ再開はムリか

昨シーズン後半にも同じところを痛めたはず…

リバウールのあの箇所は…

こんな時のためにも…たとえスタメンじゃなくても…

ファンサール監督…

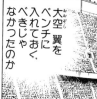

大空翼をベンチに入れておくべきじゃなかったのか

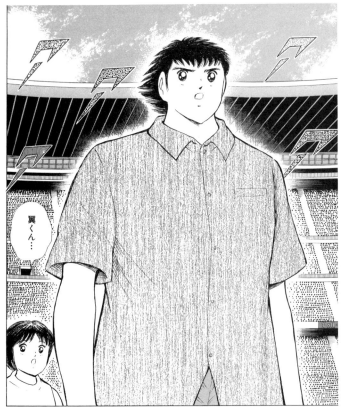

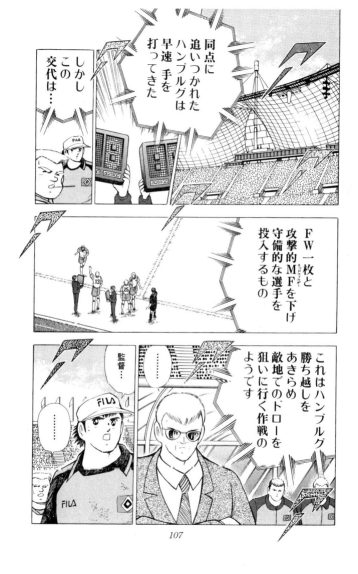

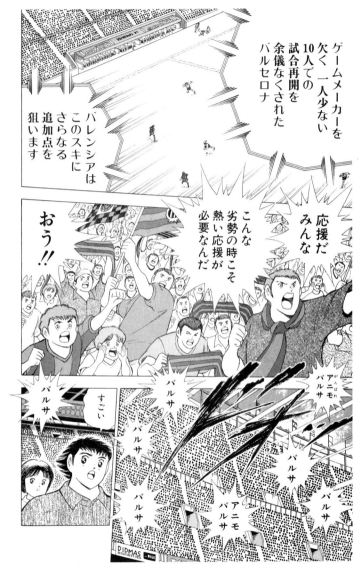

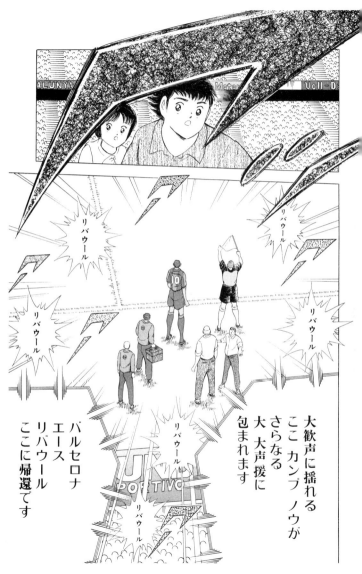

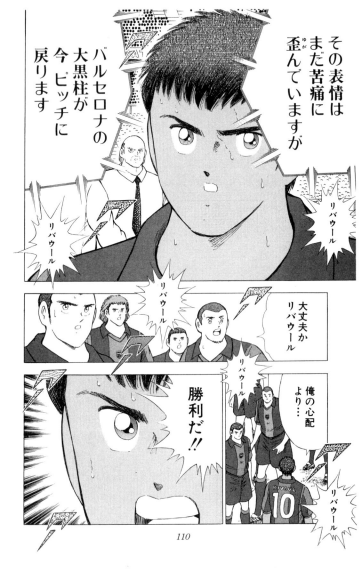

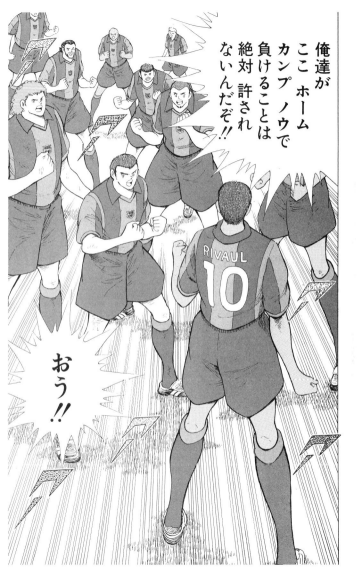

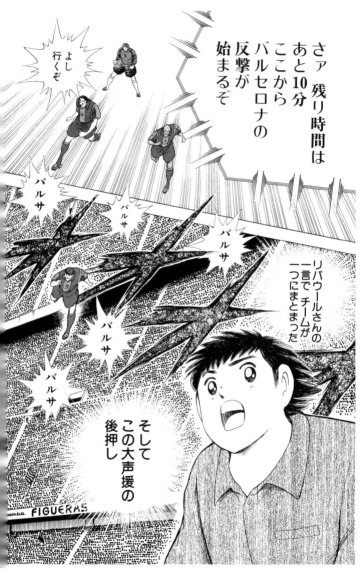

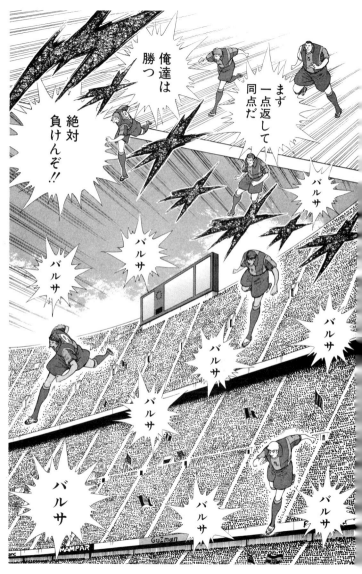

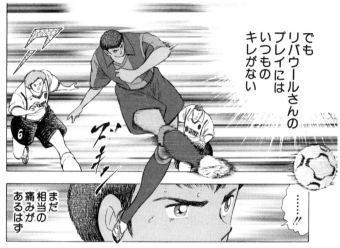

でもリバウールさんのプレイにはいつものキレがない

まだ相当の痛みがあるはず

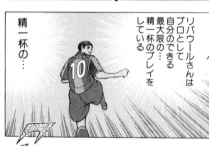

精一杯の…

リバウールさんはプロとして自分のできる最大限のプレイをしている

それでも…

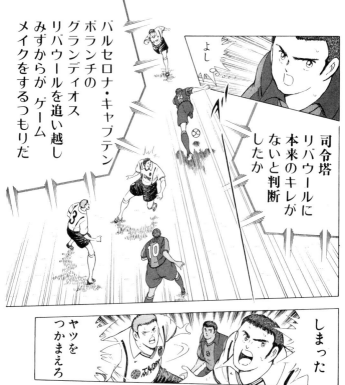

バルセロナ・キャプテンボランチのグランディオスリバウールを追い越しみずからがゲームメイクをするつもりだ

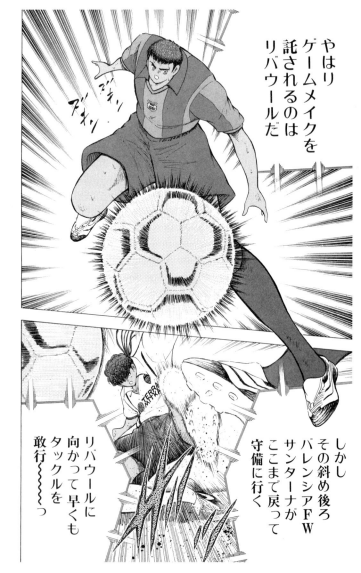

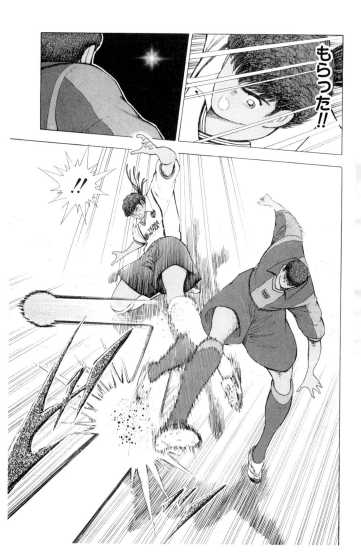

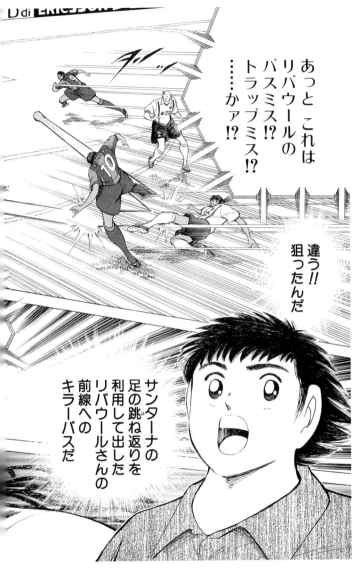

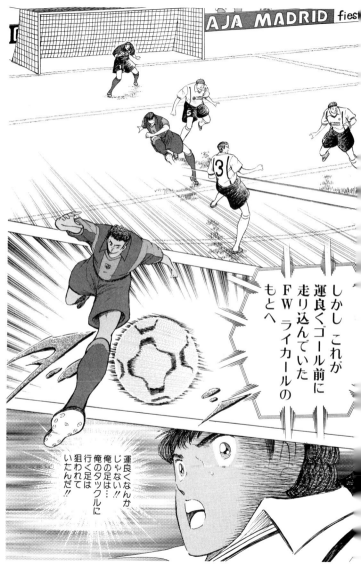

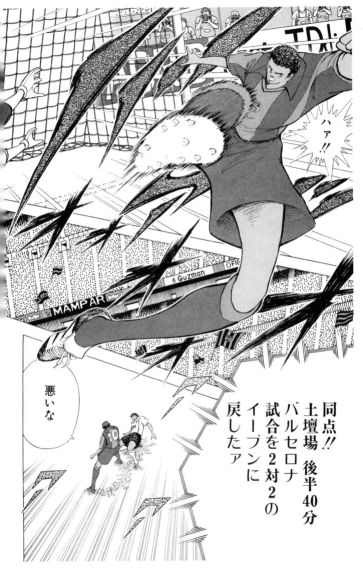

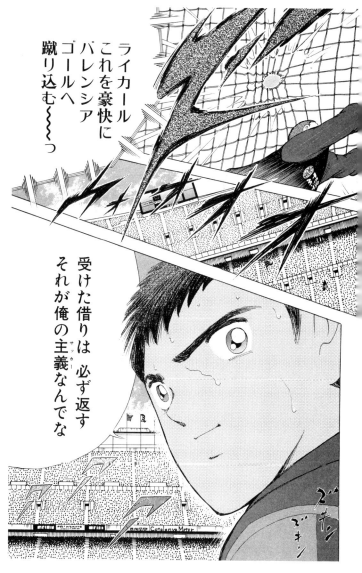

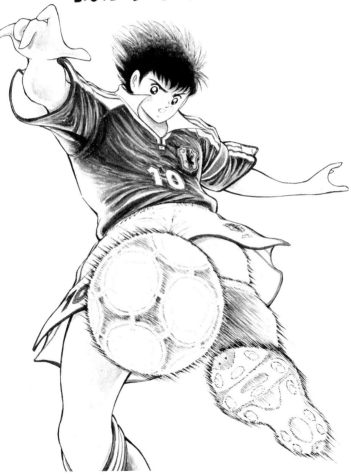

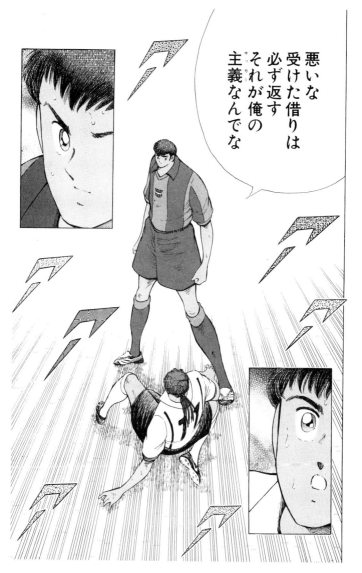

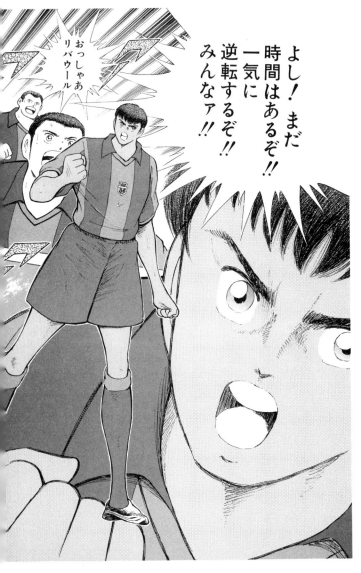

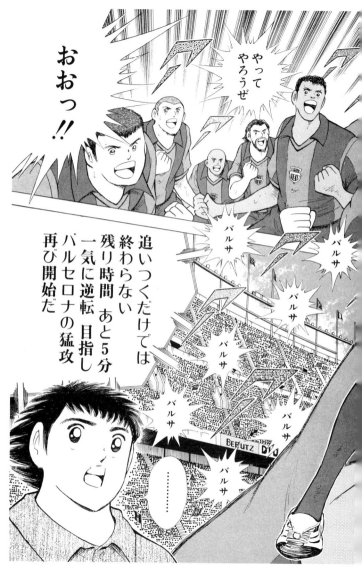

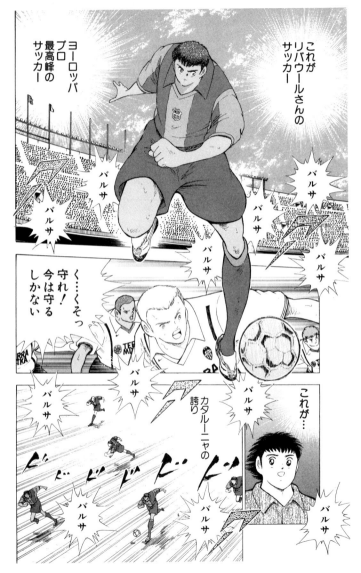

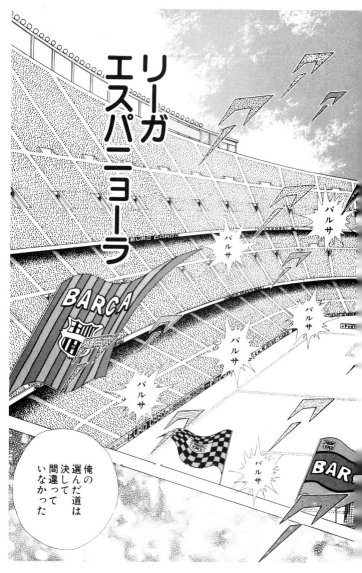

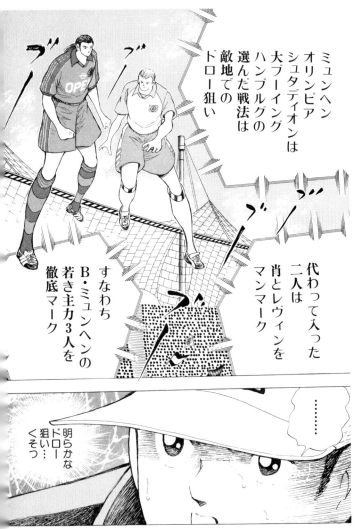

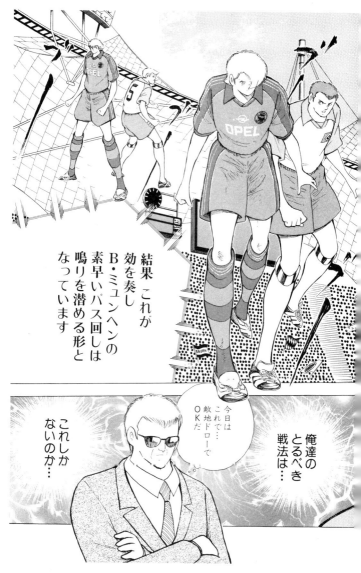

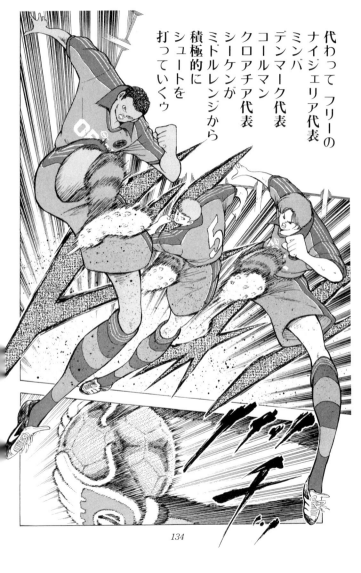

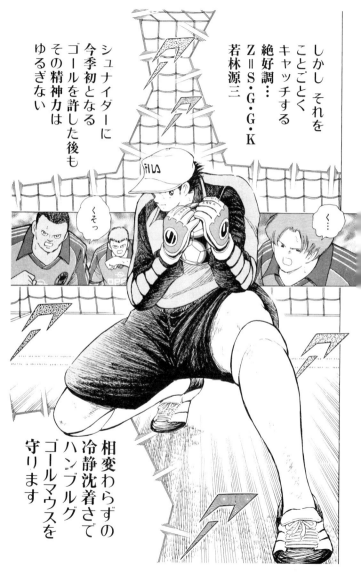

しかし それを
ことごとく
キャッチする
絶好調…
Z＝S・G・G・K
若林源三

シュナイダーに
今季初となる
ゴールを許した後も
その精神力は
ゆるぎない

相変わらずの
冷静沈着さで
ハンブルグ
ゴールマウスを
守ります

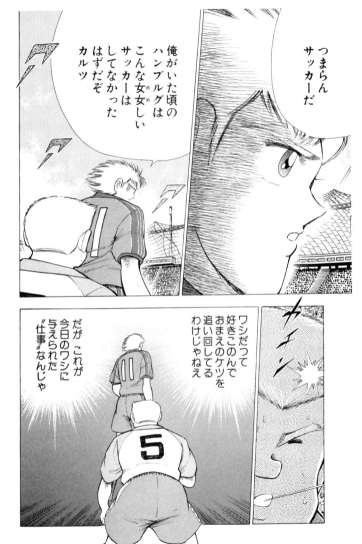

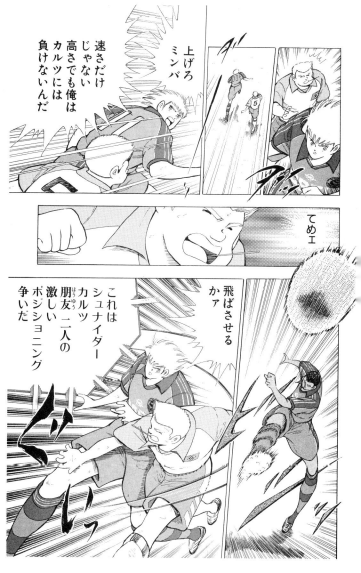

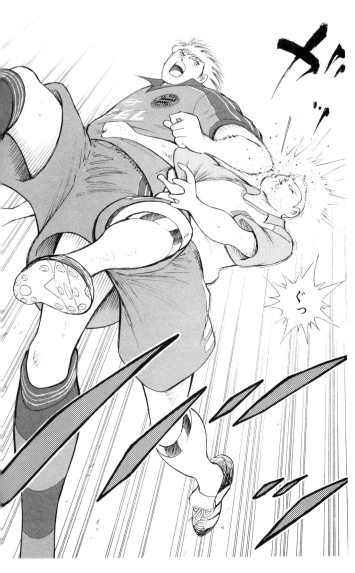

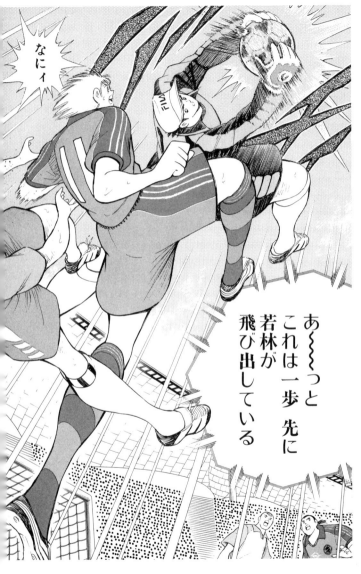

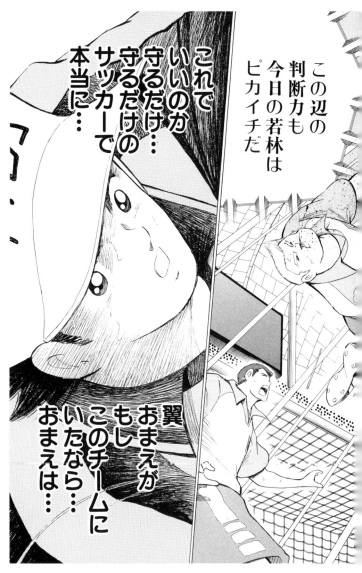

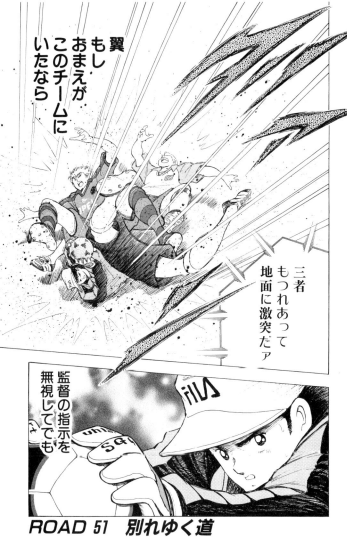

ROAD 51　別れゆく道

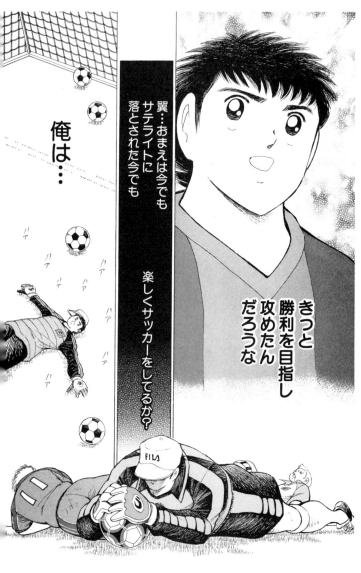

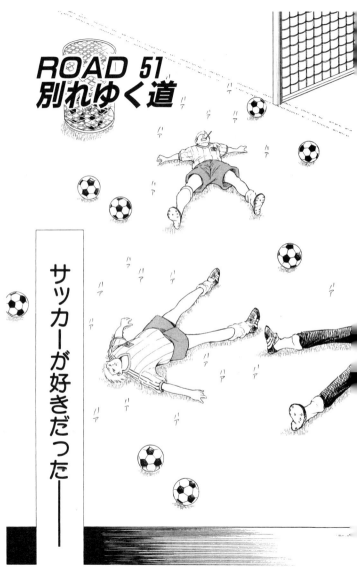

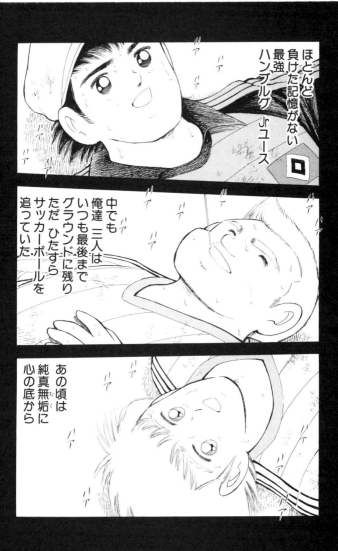

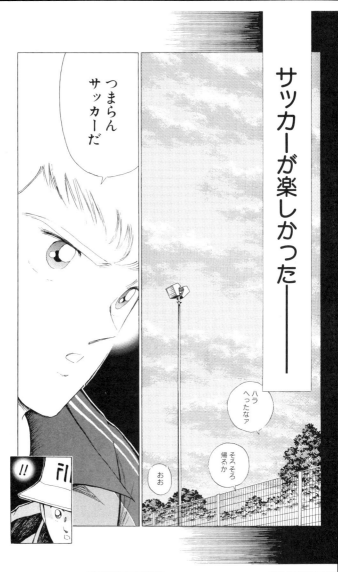

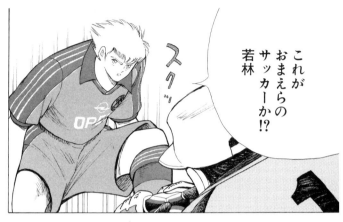

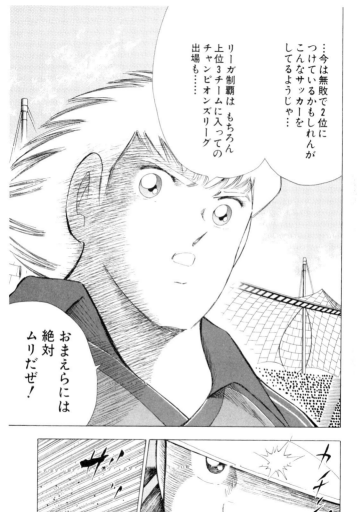

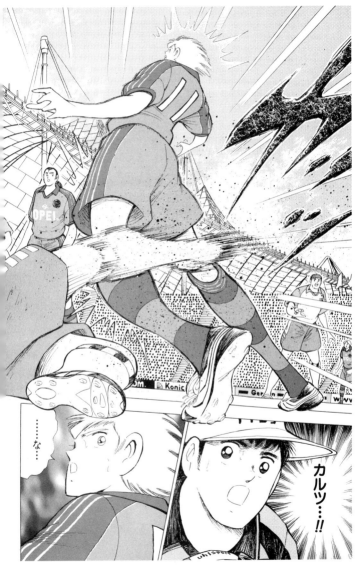

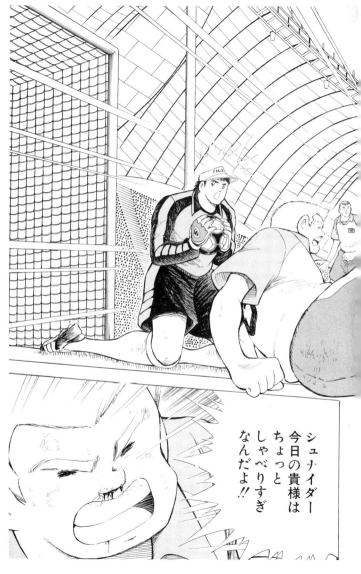

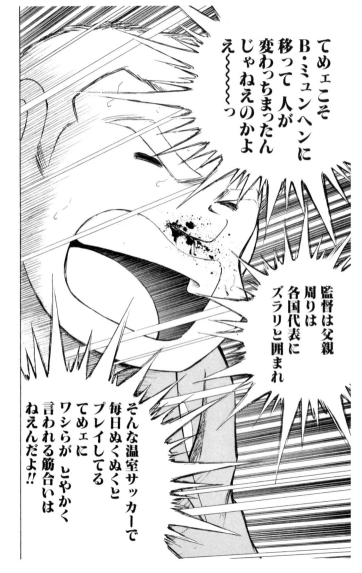

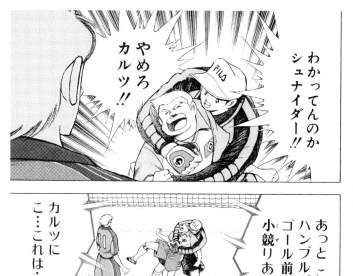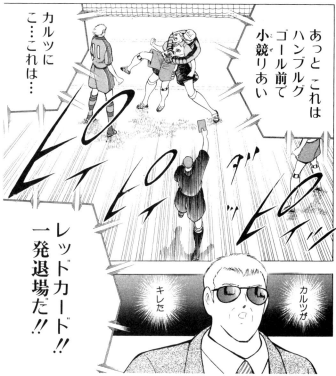

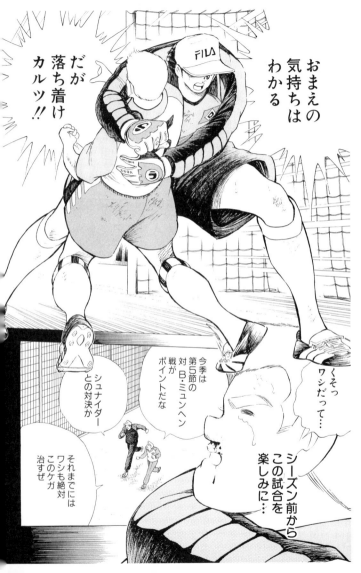

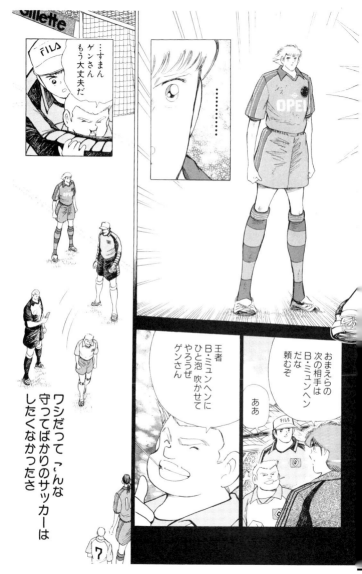

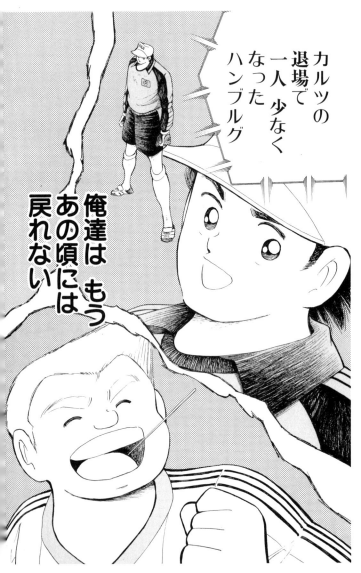

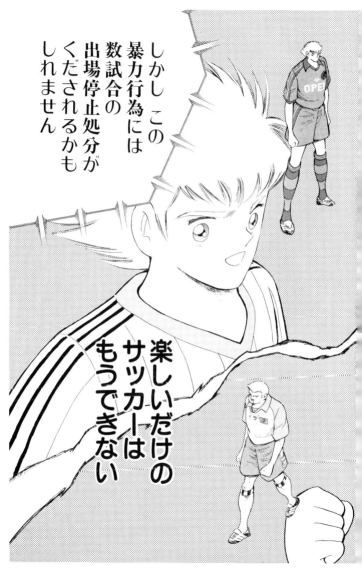

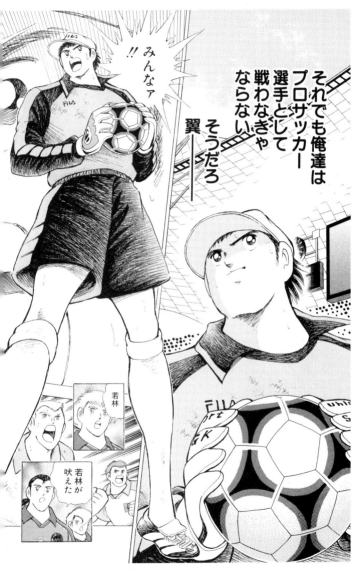

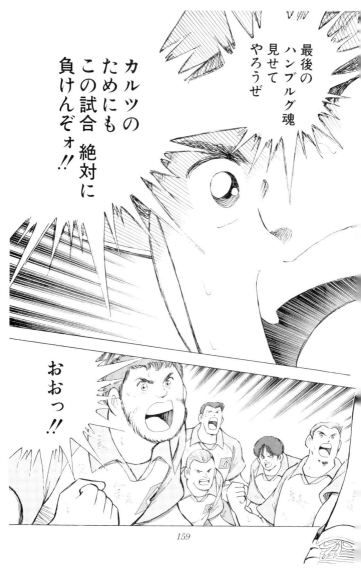

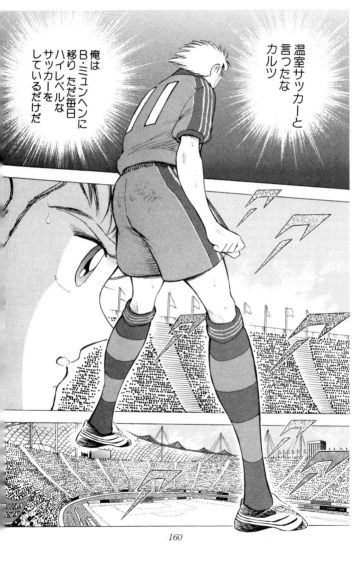

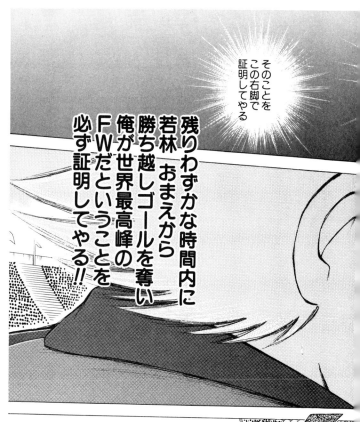

そのことをこの右脚で証明してやる

残りわずかな時間内に若林 おまえから勝ち越しゴールを奪い俺が世界最高峰のFWだということを必ず証明してやる!!

大波乱のブンデスリーガ首位攻防戦
残り時間はあと5分
いよいよ大詰めを迎えます

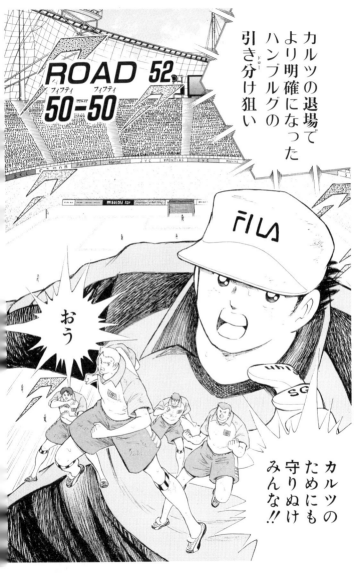

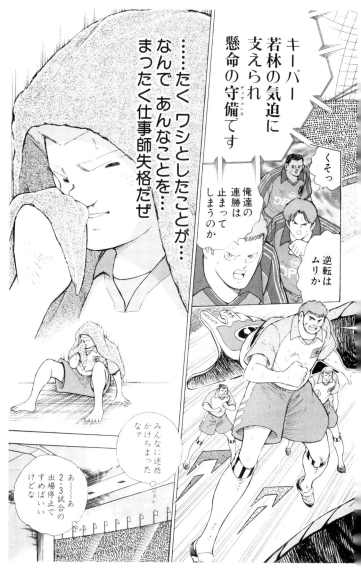

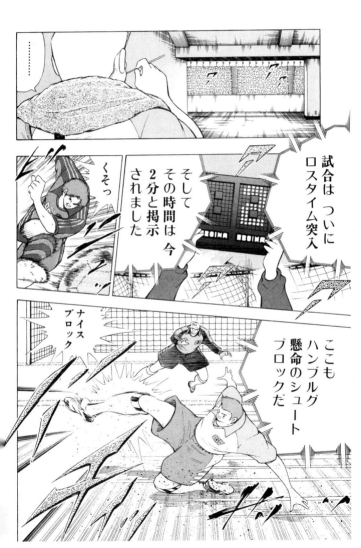

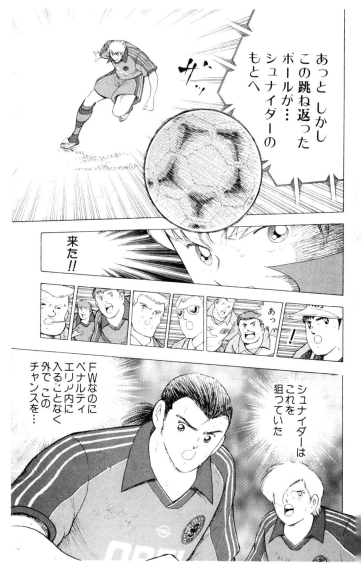

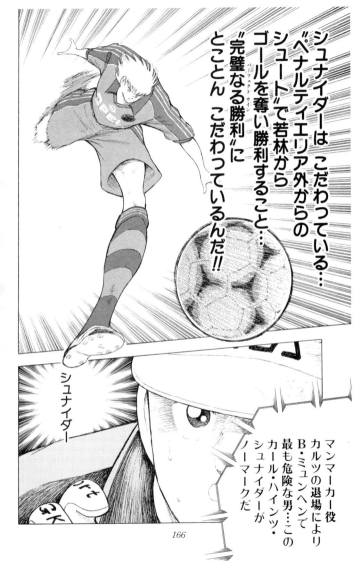

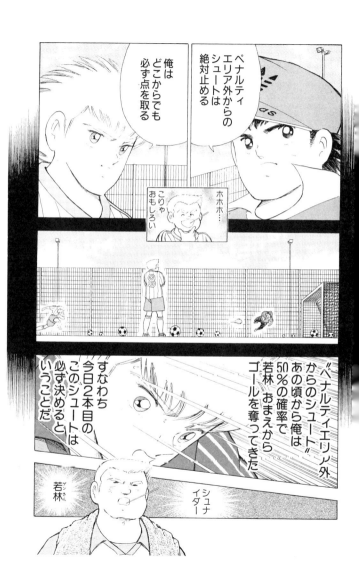

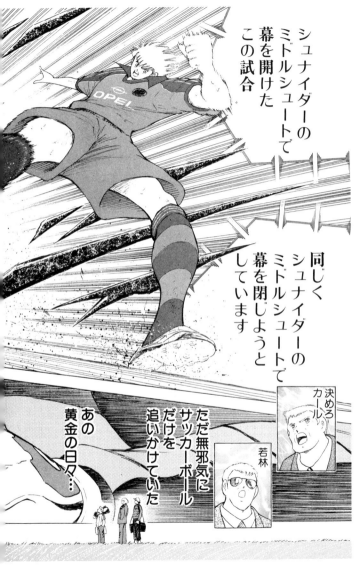

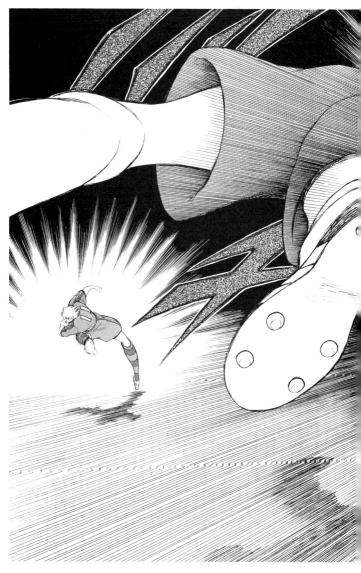

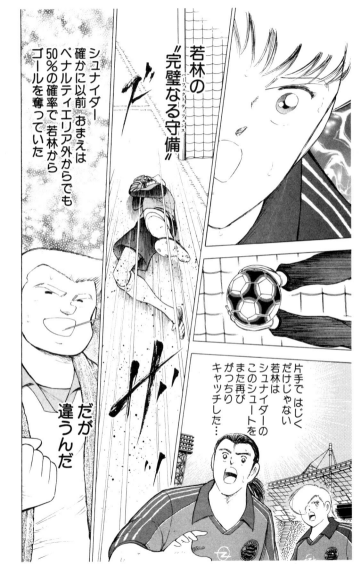

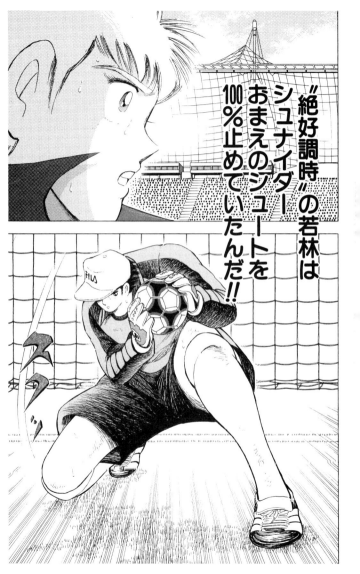

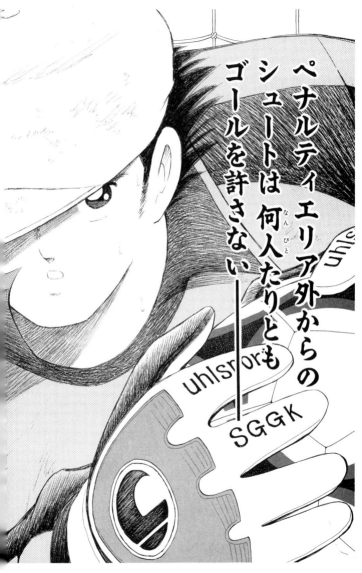

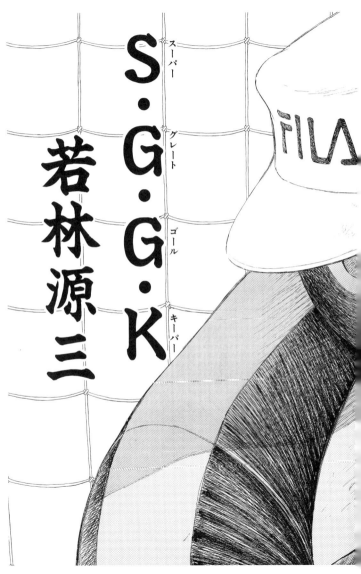

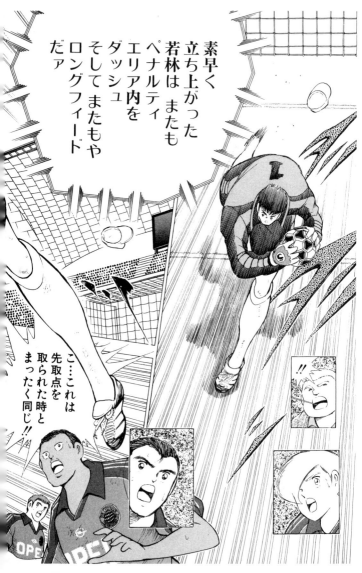

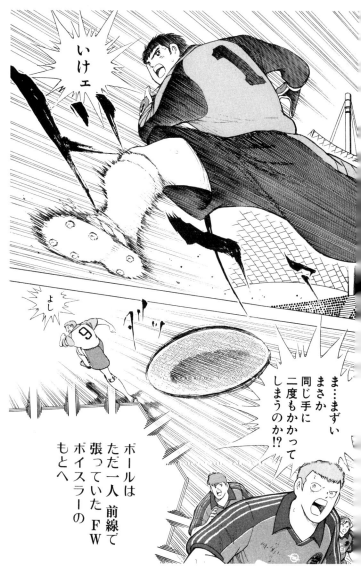

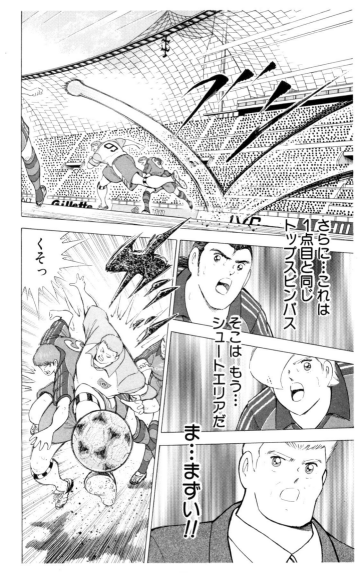

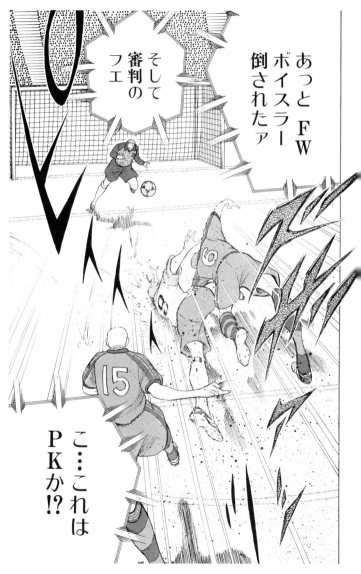

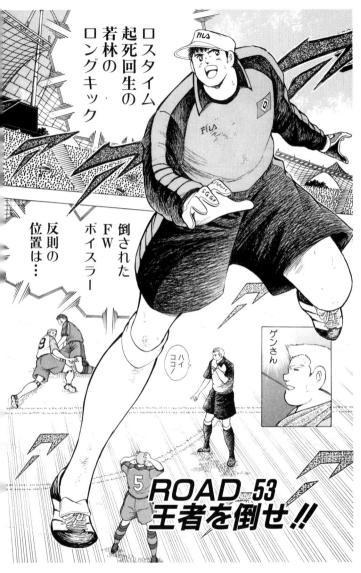

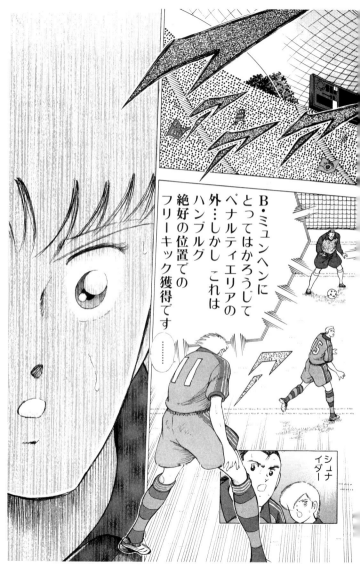

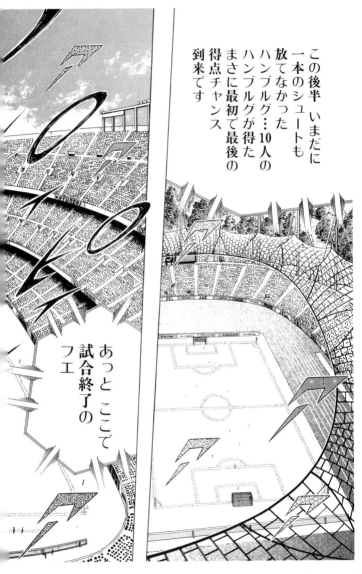

この後半 いまだに一本のシュートも放てなかったハンブルグ…10人のハンブルグが得たまさに最初で最後の得点チャンス到来です

あっとここで試合終了のフエ

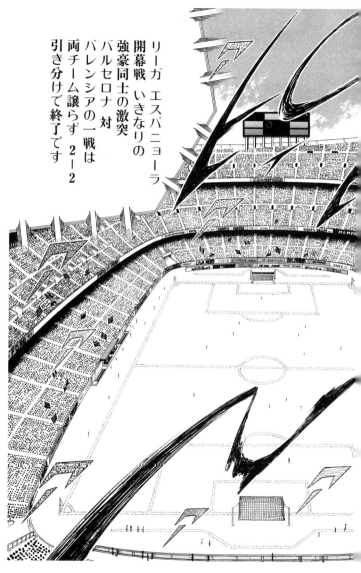

リーガ エスパニョーラ
開幕戦 いきなりの
強豪同士の激突
バルセロナ 対
バレンシアの一戦は
両チーム譲らず 2-2
引き分けで終了です

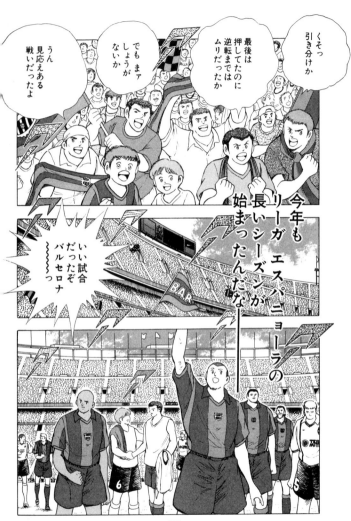

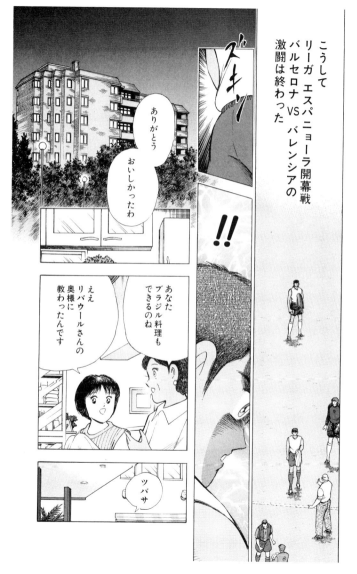

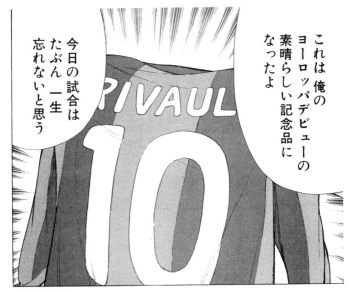

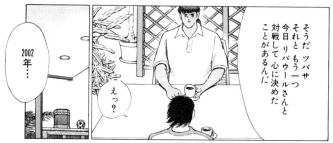

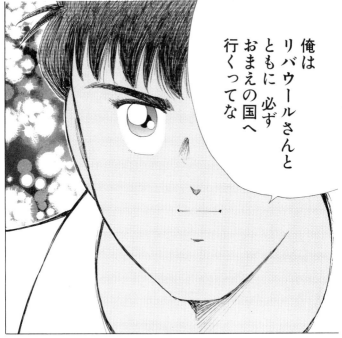

俺はリバウールさんとともに必ずおまえの国へ行くってな

うん

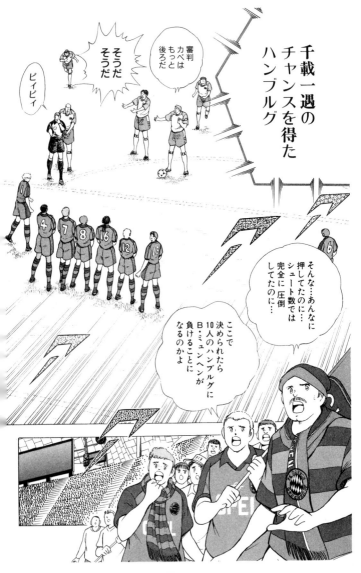

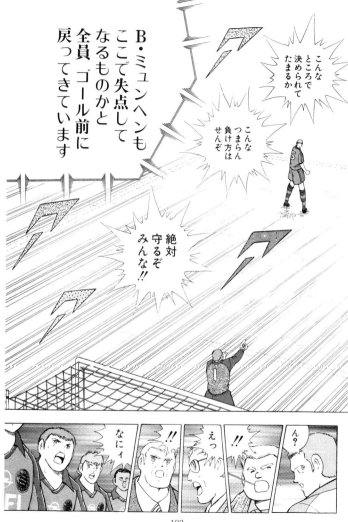

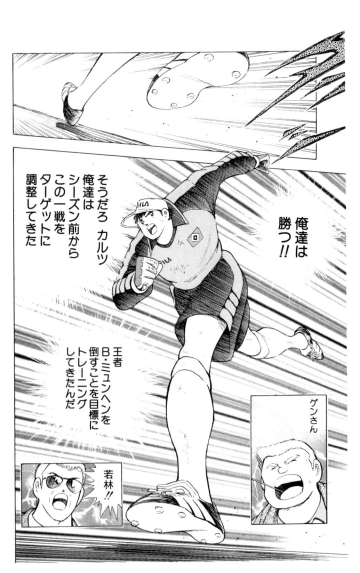

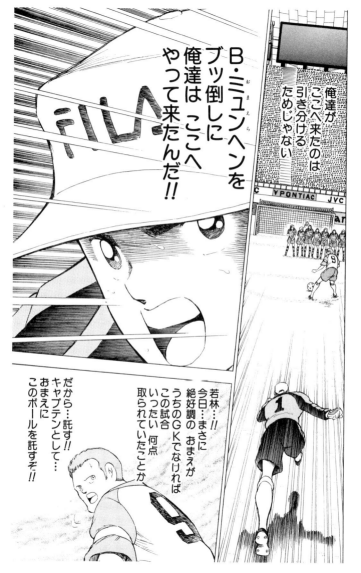

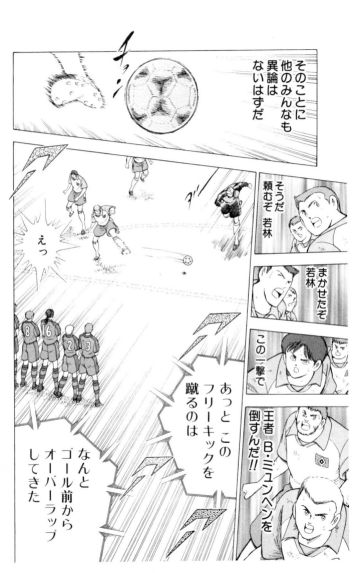

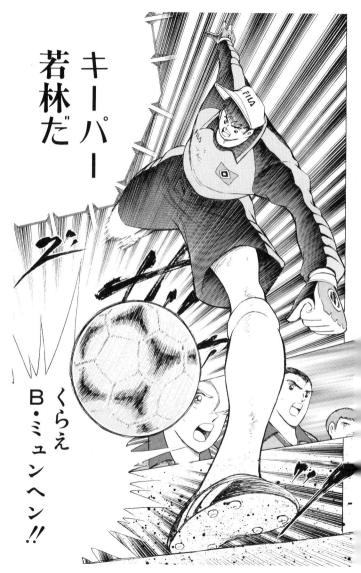

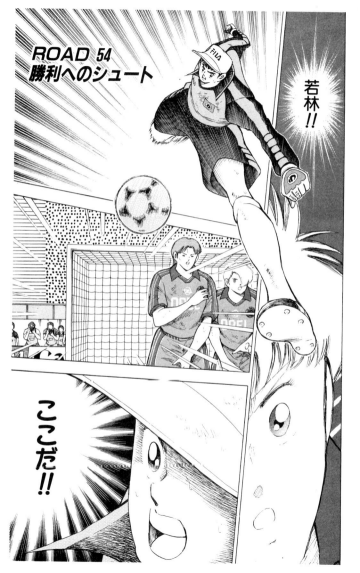

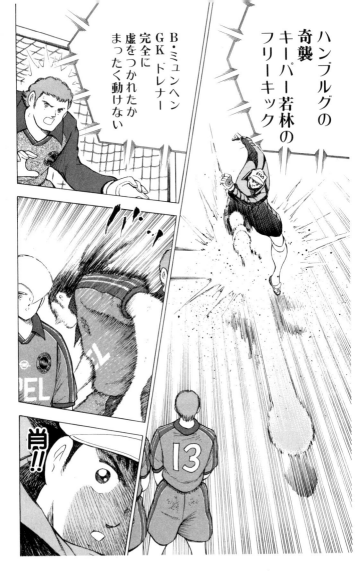

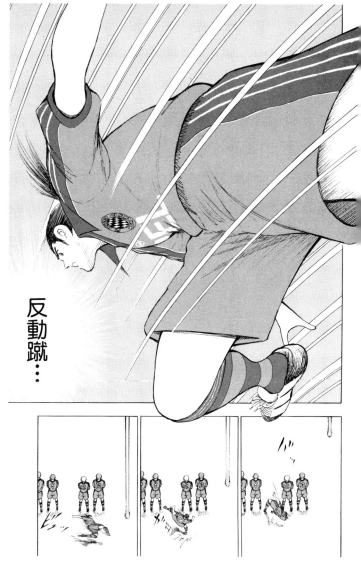

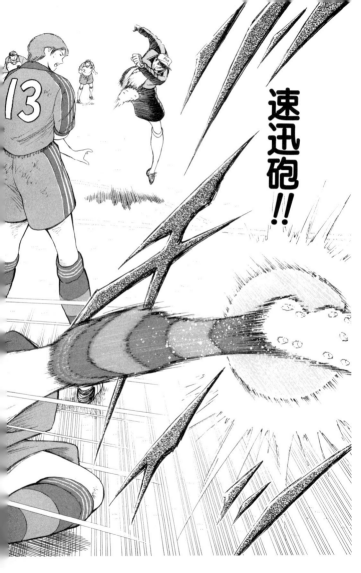

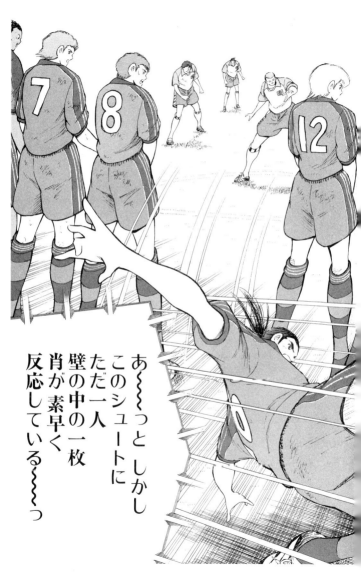

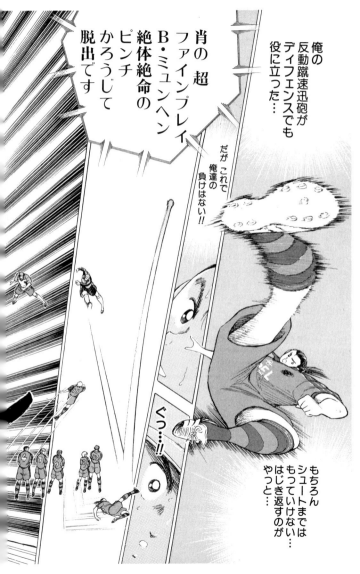

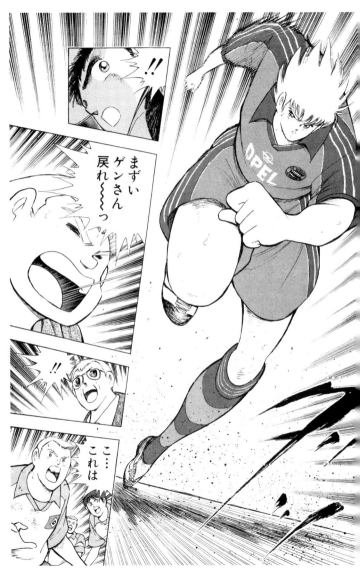

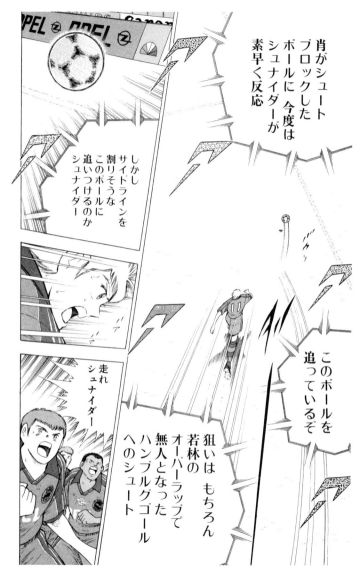

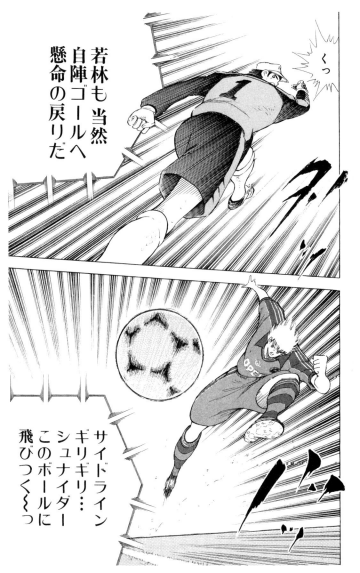

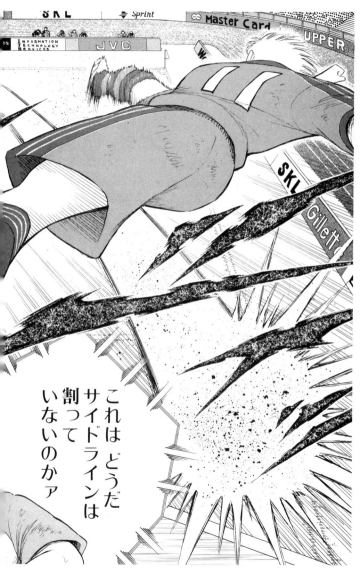

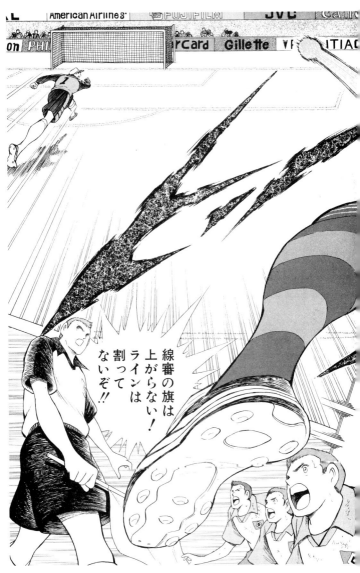

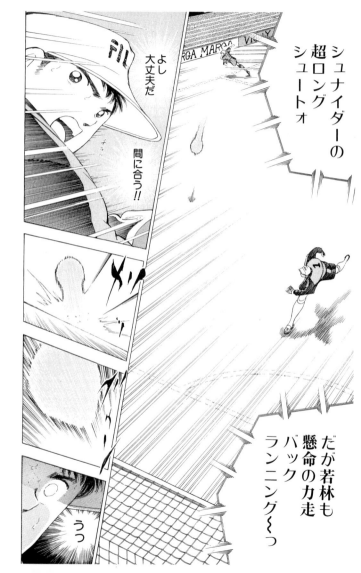

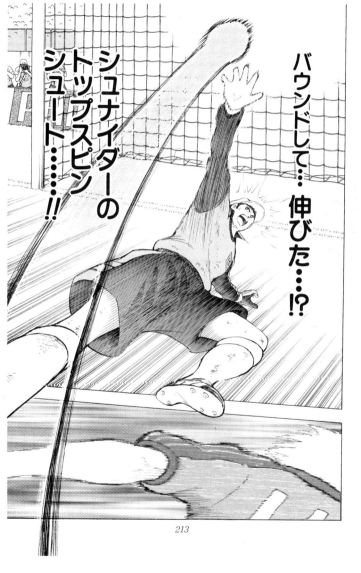

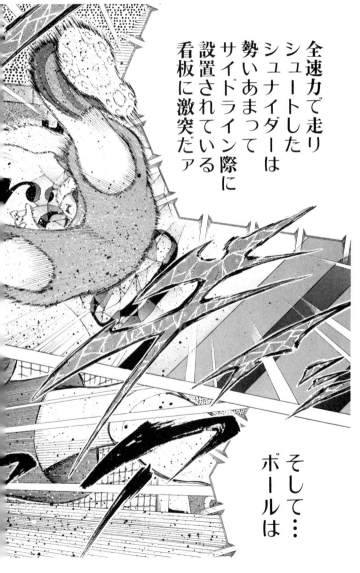

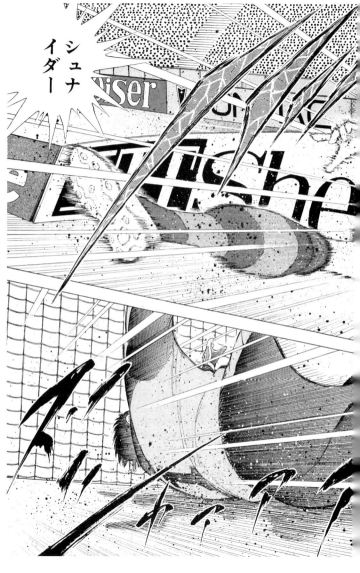

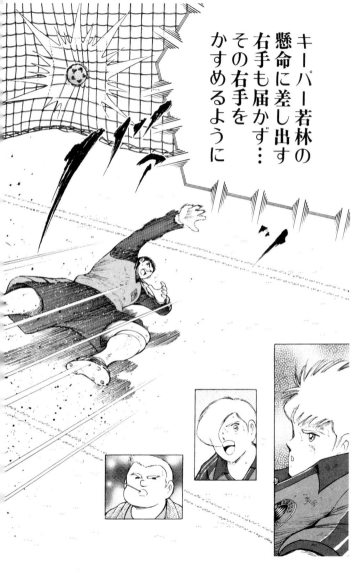

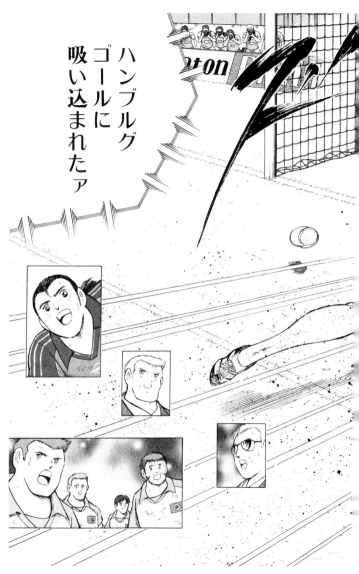

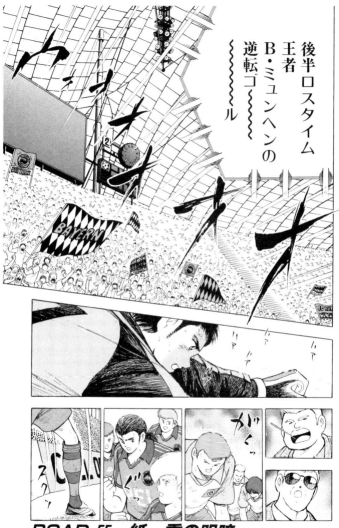

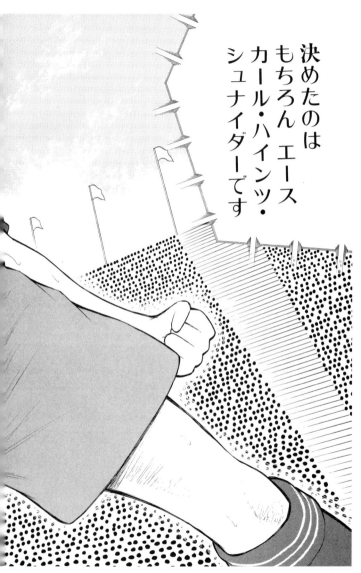

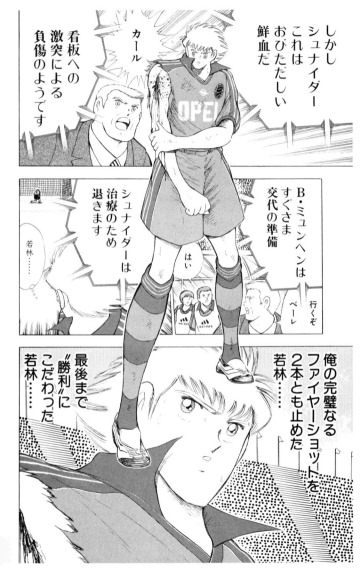

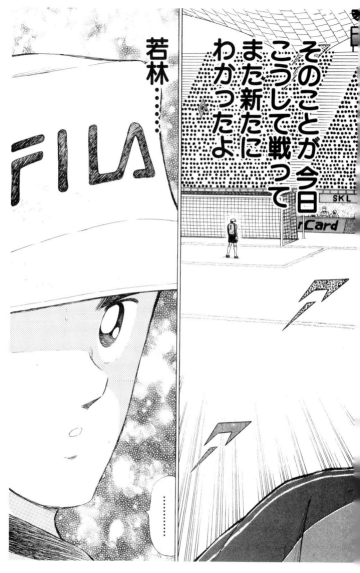

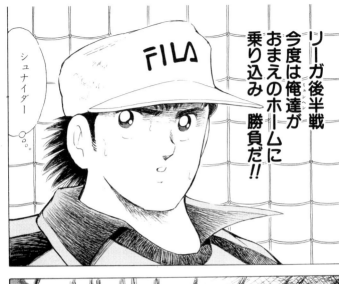
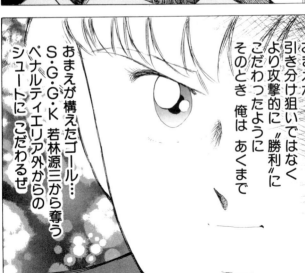

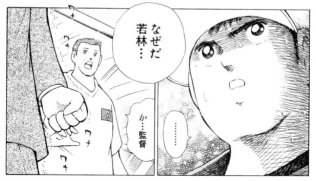

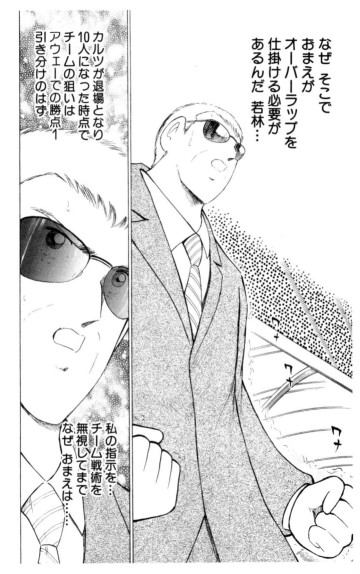

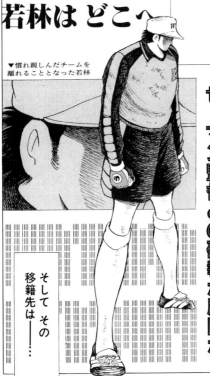

移籍決定!!

大物選手とのトレード!?

若林はどこへ

▼慣れ親しんだチームを離れることとなった若林

ハンブルグGK若林 放出!!

ゼーマン監督との確執が原因か

これが のちの…
シーズン終了後の
「ハンブルグ 若林放出」
という出来事に
つながったと
世間には認識される
こととなる

そして その
移籍先は――…

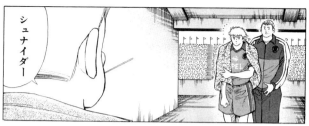
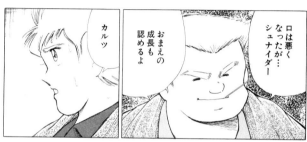
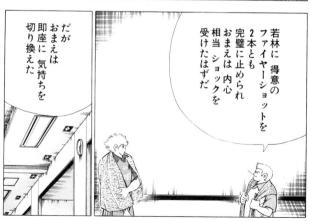

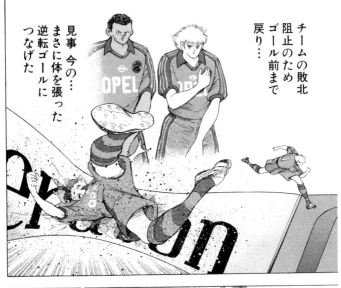

チームの敗北阻止のためゴール前まで戻り…

見事 今の…まさに体を張った逆転ゴールにつなげた

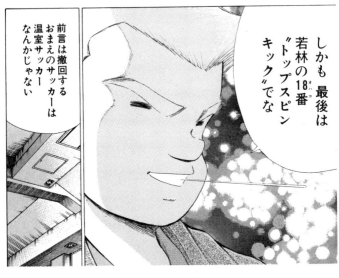

しかも 最後は若林の18番"トップスピンキック"でな

前言は撤回するおまえのサッカーは温室サッカーなんかじゃない

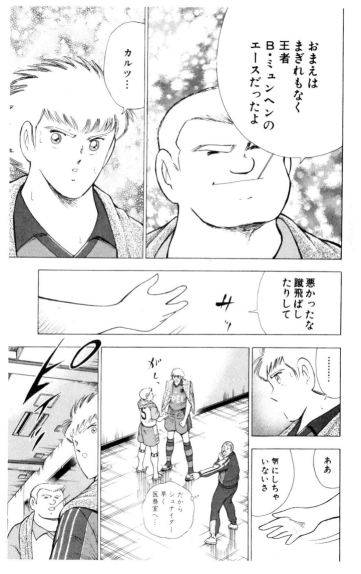

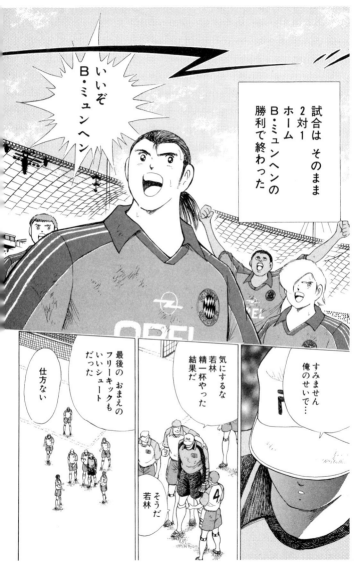

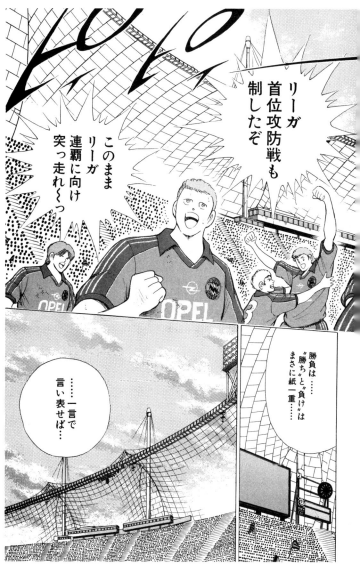

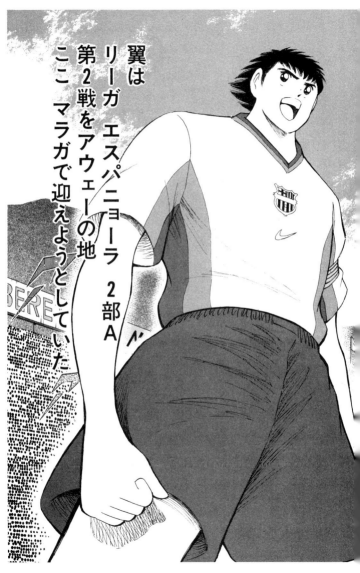

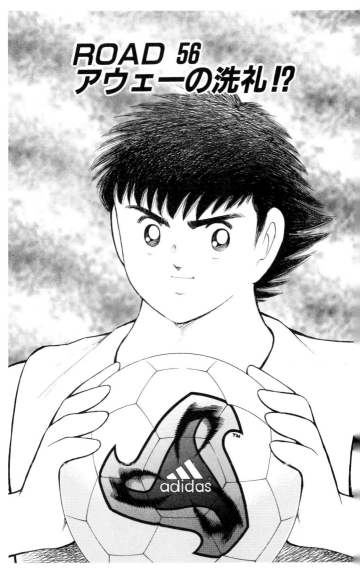

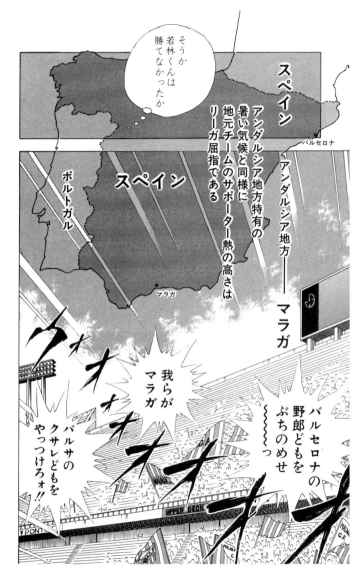

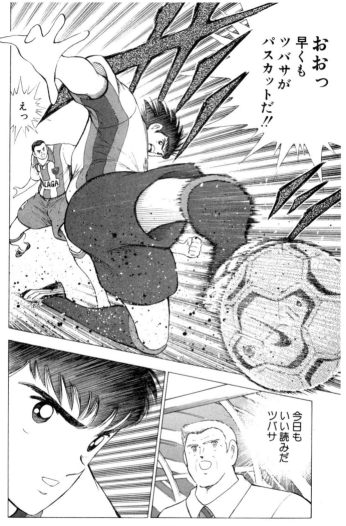

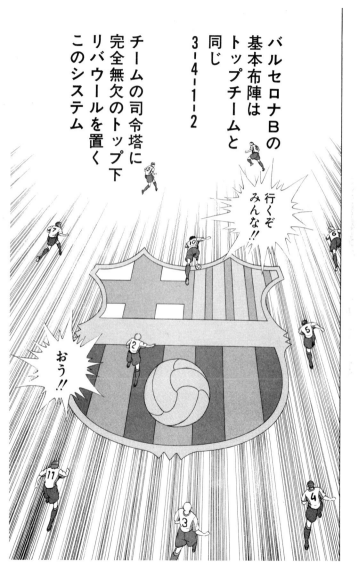

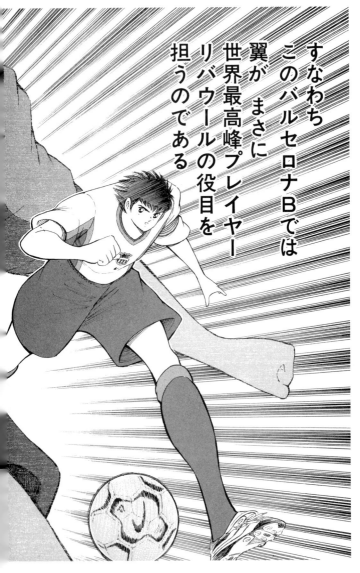

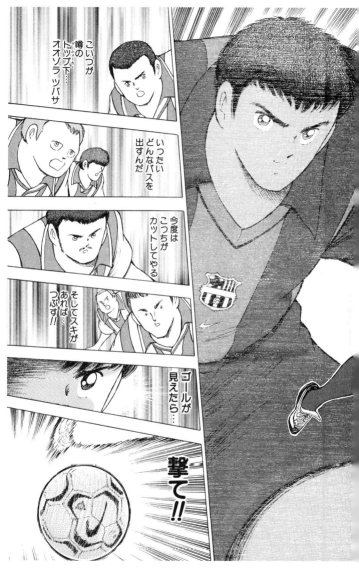

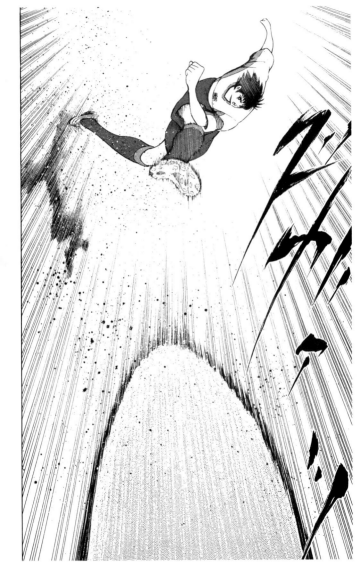

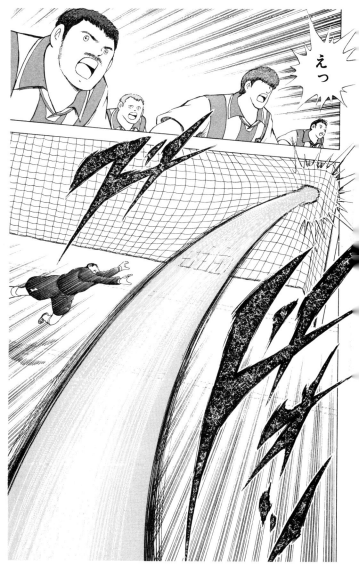

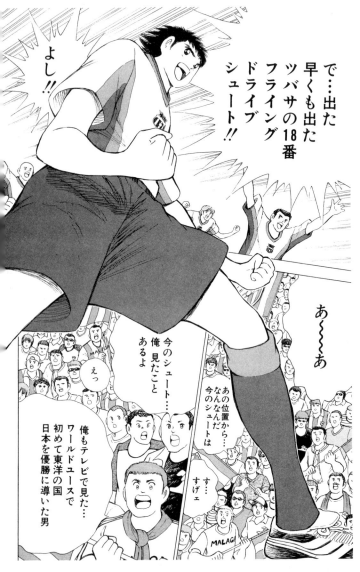

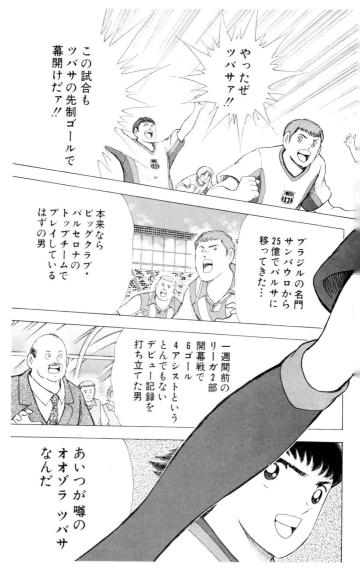

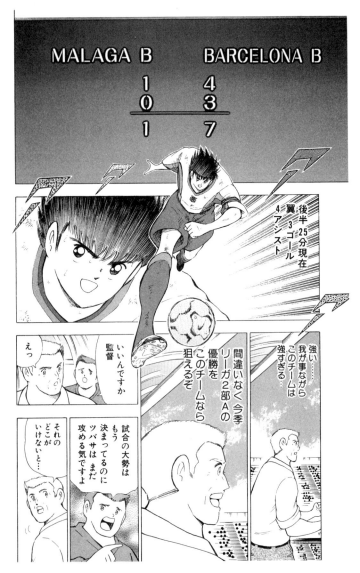

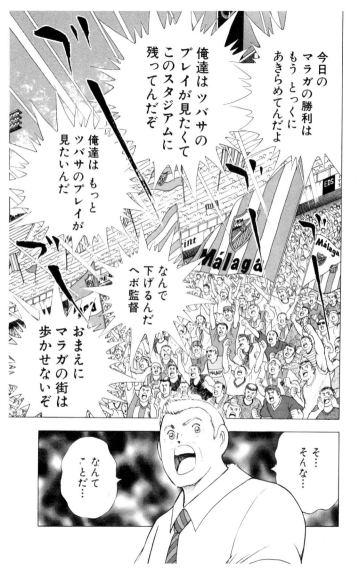

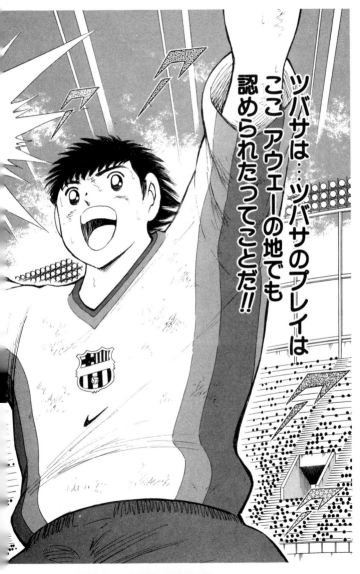

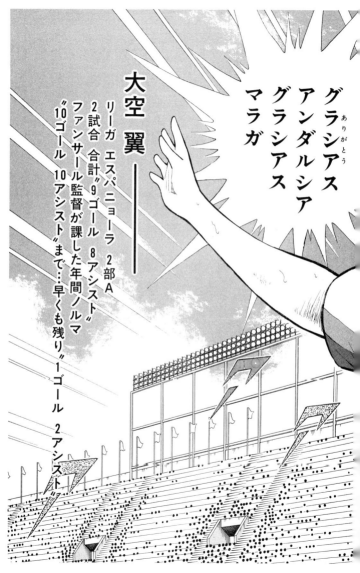

ROAD 57 サバイバルの幕開け

バルセロナリーガ第2節
対ヌマンシア戦前日
遠征先ホテル

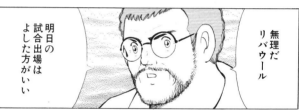

無理だリバウール

明日の試合出場はよした方がいい

……

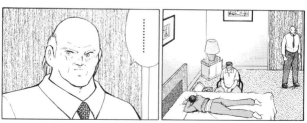

……

君ならわかってるはずだリバウール

サッカー選手にとって身体を休めることも大切な仕事だということを…

……

はい

私だ

……で試合結果は?

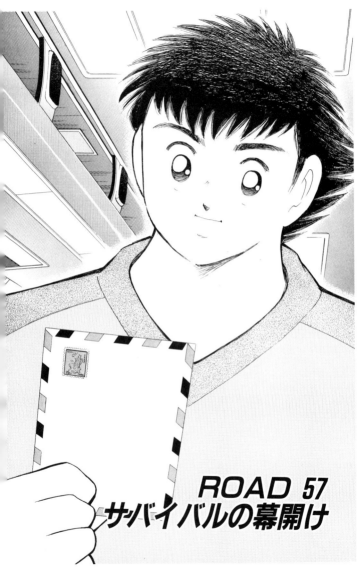

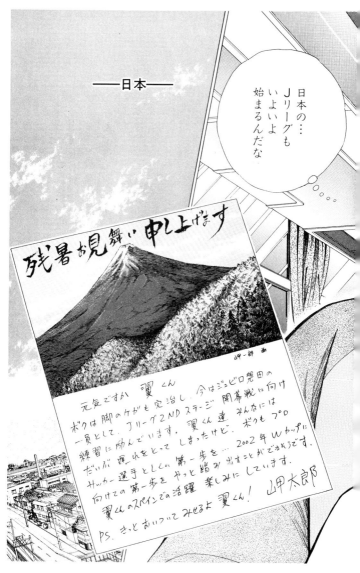

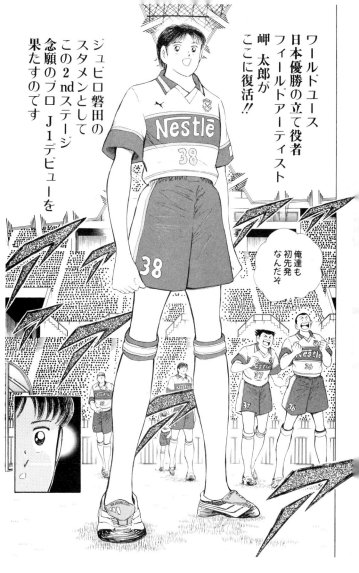

おかえりっ
岬〜〜っ
岬〜〜っ

2.0

岬　また
おまえの
華麗なプレイ
見せてくれェ

おかえり　岬

おまえの
帰りを
待ってたぞォ

REDT

おかえり
黄金の
ファンタ
ジスタ〜っ

あっと　そして　これは
真紅に染まった
浦和レッズ
サポーターからも
あたたかいエール
万雷の岬コールです

あ……
ありがとう
みんな…

お兄ちゃん

岬くん

太郎

岬

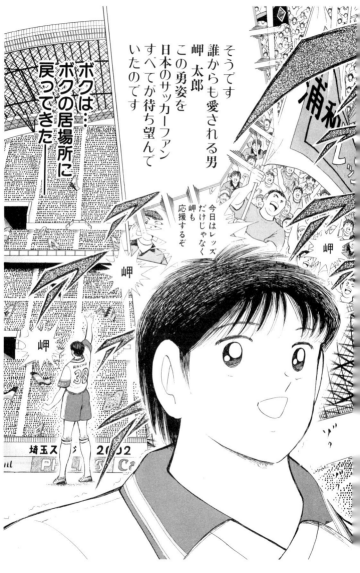

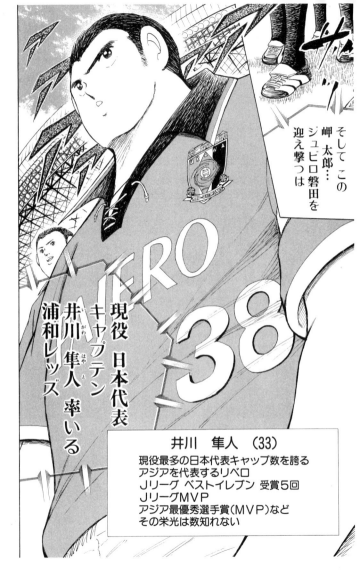

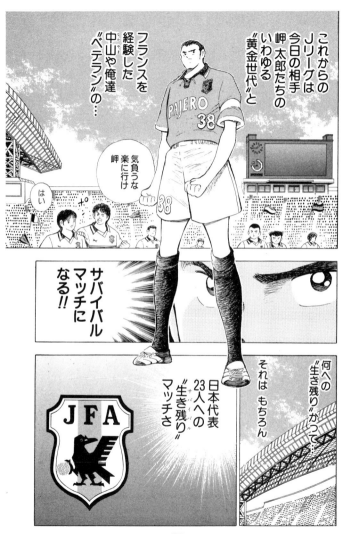

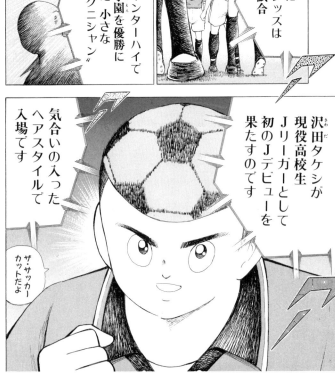

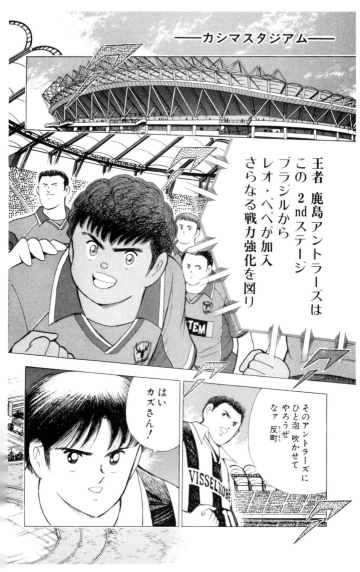

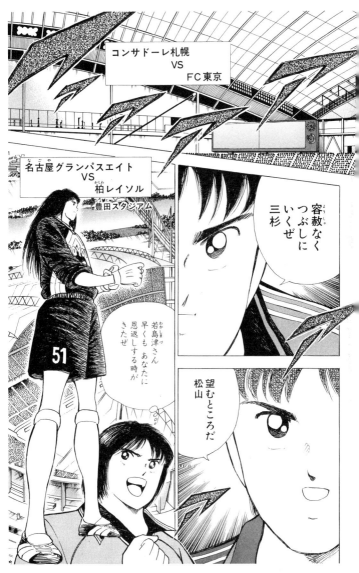

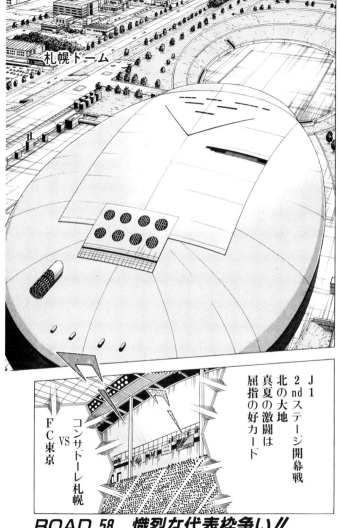

ROAD 58 熾烈な代表枠争い!!

ROAD 58
熾烈な代表枠争い!!

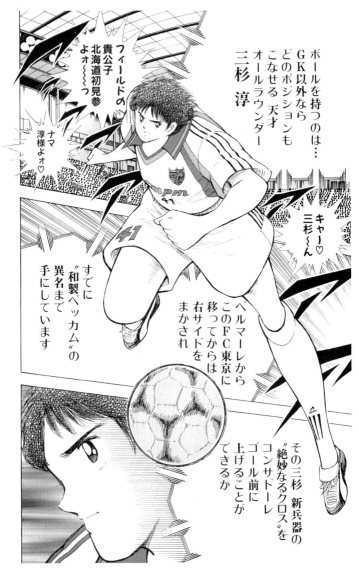

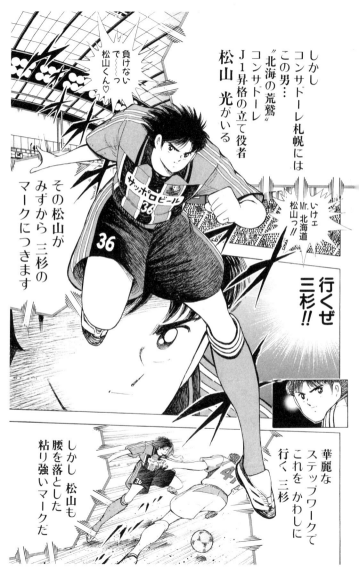

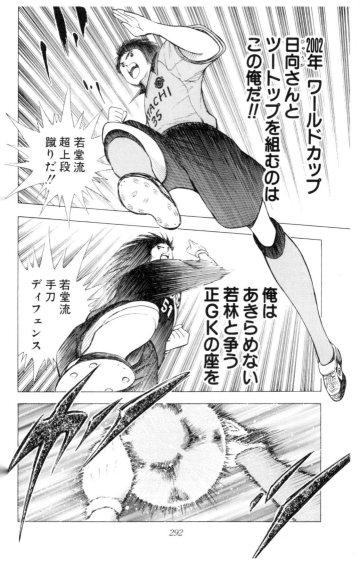

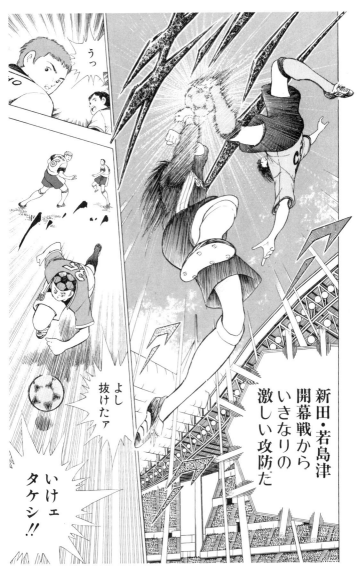

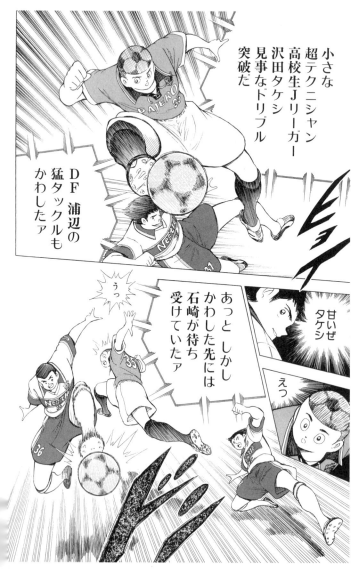

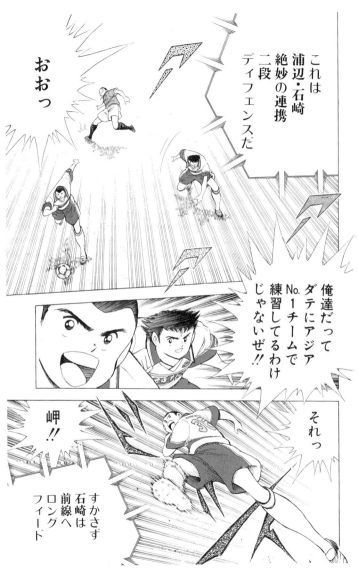

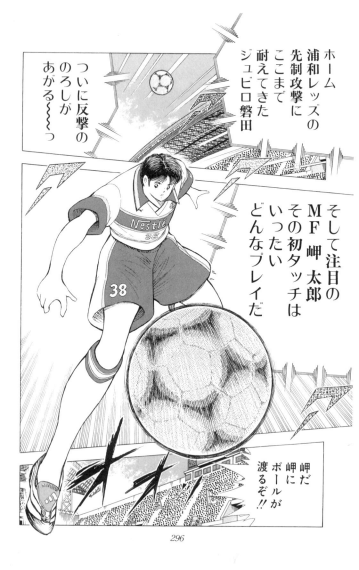

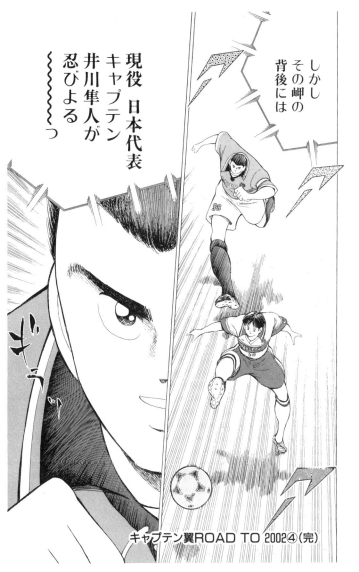

||KENGO NAKAMURA Special Interview||

© Masashi ADACHI

中盤を支配する万能ボランチが『キャプテン翼』を語る！
『中村憲剛』スペシャルインタビュー!!

中村憲剛
Kengo Nakamura

PROFILE
1980年10月31日生まれ。2003年、テスト生を経て川崎フロンターレに入団。2006年10月4日のガーナ戦にて日本代表デビュー、続くインド戦（10月11日）では代表初ゴールを記録。卓越したテクニックと視野の広さ、豊富な運動量を誇るボランチ。強烈なミドルシュートも大きな武器。

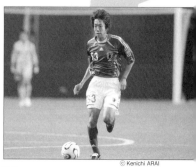

© Kenichi ARAI

||CAPTAIN TSUBASA ROAD TO 2002||

『キャプテン翼』を初めて読んだのは、小学校の低学年ですね。確か、始めは友だちに何巻かもらったのがきっかけで、そこからは自分で買うようになりました。もちろん、コミックスは現在連載中のシリーズ（『キャプテン翼 GOLDEN-23』）も含めて、全巻持ってますよ。（笑）。とにかく、『キャプテン翼』、大好きなんで（笑）。

登場人物の中で好きなのは、（大空）翼くんは当然として、他ではファン・ディアス

アルゼンチンのファン・ディアスくんは天才的ストライカーはやわざのハットトリック密かにゲット

が大好きでしたね。憧れの存在でした。『キャプテン翼』に

コミックスは全巻持ってますよ。翼、大好きなんで（笑）。

出てくる選手の中で、たぶん、彼が一番上手いんじゃないですかね。Jr.ユース（第1回フランス国際Jr.ユース大会）でディアス率いるアルゼンチンと対戦した時、ディアスが抜群にすごくて、前半始まってすぐにハットトリックを達成したじゃないですか。あそこまで日本が圧倒されたのは初めてだったので、「日本が負けるんじゃないか」って本気で思いましたよ。いや、漫画だから結局は勝つんですけど、でも負けるんじゃないかと（笑）。それくらい、ディアスの才能は飛び抜けてましたね。

飛び抜けていると言えば、ブラジルのナトゥレーザもすごかった。まず、登場の仕方がインパクトありすぎでしたよね。アマゾンの奥地で暮らしている〝サッカー王〟の

KENGO NAKAMURA Special Interview

正体が明かされるまで、かなり引っ張って引っ張って、ようやくワールドユースの決勝で登場したと思ったら、またそのプレーがすごすぎで……。お兄さん(カリオ)の口笛を大観衆の中で聞き分ける耳を持っていることも含めて、とにかく、別格の存在ですよ。って……これってマニアックすぎですよね(笑)。

一番印象に残っているシーンは、ワールドユースの決勝(対ブラジル)で、後半、岬(太郎)くんが出てきた時。あれだけの大ケガを負ったにもかかわらず、必死のリハビリをこなしてついに戻ってきて……。控え室でユニホームに着替えている時からピッチに出るまでの流れも含めて、すごく良かったです。とても感動したことを覚えてます。

日本が勝ち上がった時にはスカッとしました(笑)。

それから、Jr.ユースの時のフランス戦(準決勝)。審判がホームのフランスびいきだったり、早田(誠)

||KENGO NAKAMURA Special Interview||

くんが退場しちゃったりして、読んでるこっちまでムカついていたので、PK戦を制して日本が勝ち上がった時にはスカッとしました(笑)。

あとは……他にもいっぱいあるんですが、バルサBでの翼くんの活躍も好きですね。自分のプレーでファンサール監督の気持ちを変えさせていく展開は、読んでいて気持ちが良かったです。

『キャプテン翼』に出てくるプレーで真似したのは、三角蹴りですね。しょっちゅうゴールポストを

© Masashi ADACHI

Jr. ユースのフランス戦で、PK戦を制して

蹴ってました。全然、逆サイドには飛べませんでしたけど……。他では、オーバーヘッドキックの練習もよくやってました。あとは、スカイラブ・ハリケーン。練習前や合間に、一人が仰向けに寝転んで土台になって、一人がその上に乗って……でも、残念ながら脚力が足りず全然ダメでした。それと、雷獣シュートもやってみようと思ったんですけど、あれは試す前にやめました。さすがにあれはケガ

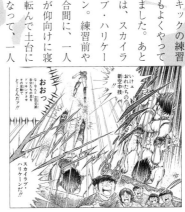

301
||CAPTAIN TSUBASA ROAD TO 2002||

しますから(笑)。『キャプテン翼』という作品のすごいところは、サッカーをやっているほとんどの人がコミックスを読んだり、アニメで見たりしていること。しかも、日本だけじゃなく、世界中のサッカー少年が見ているわけですよね。例えば、国際試合で海外の選手と対戦した時に、もしかしたら『キャプテン翼』の話で盛り上がる可能性もあるわけじゃないですか。そういった国際的な部分も含めて、ホントにすごい作品だと思います。

もし、自分が『キャプテン翼』に出させてもらえるとしたら、ってそんなことがあれば信じられないくらい興奮するでしょうね。夢ですから。たぶん、他の選手もみんなそうだと思いますよ。で、出るなら、敵は嫌ですね。

信じられないぐらい興奮するんでしょうね。

翼くんたちのチームメートとして、「みんなで頑張ろう」みたいな感じがいいです。影で黙々とやっているようなキャラクターでもう十分です。

自分と一番似ているキャラクターですか?

うーん……翼くんほど上手くないし、かといって葵(新伍)ほど走れないし……。

あえて挙げるなら、ブーイング覚悟で、岬くんでお願いします。岬くん、好きなので。……こ

302

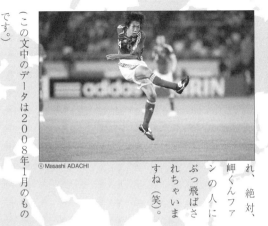

(この文中のデータは2008年1月のものです。)

インタビュー・構成：岩本義弘

れ、絶対、岬くんファンの人にぶっ飛ばされちゃいますね（笑）。

もし、自分が『キャプテン翼』に出させてもらえたら

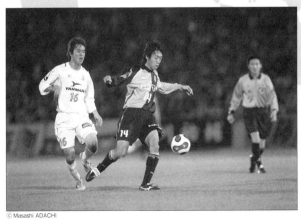

★収録作品は週刊ヤングジャンプ2001年50号〜
　2002年14号に掲載されました。
　(この作品は、ヤングジャンプ・コミックスとして2002年5月、8月に
　集英社より刊行された。)

Ⓢ 集英社文庫 (コミック版)

キャプテン翼ROAD TO 2002　4

| 2008年 2 月20日　第 1 刷 | 定価はカバーに表 |
| 2013年 6 月10日　第 2 刷 | 示してあります。 |

著　者　　**高　橋　陽　一**

発行者　　**茨　木　政　彦**

発行所　　株式会社　**集　英　社**
　　　　　東京都千代田区一ツ橋 2 - 5 -10
　　　　　〒101-8050
　　　　　　　　　　03 (3230) 6251 (編集部)
　　　　　電話　03 (3230) 6393 (販売部)
　　　　　　　　　　03 (3230) 6080 (読者係)

印　刷　　凸版印刷株式会社

表紙フォーマットデザイン　アリヤマデザインストア　　マークデザイン　居山浩二

本書の一部あるいは全部を無断で複写複製することは、法律で認められた場合を除き、著作権
の侵害となります。また、業者など、読者本人以外による本書のデジタル化は、いかなる場合で
も一切認められませんのでご注意下さい。

造本には十分注意しておりますが、乱丁・落丁(本のページ順序の間違いや抜け落ち)の場合は
お取り替え致します。購入された書店名を明記して小社読者係宛にお送り下さい。送料は小社
負担でお取り替え致します。但し、古書店で購入したものについてはお取り替え出来ません。

Ⓒ Y.Takahashi　2008　　　　　　　　　　　　　Printed in Japan
　　　　　　　　　　　　　ISBN978-4-08-618707-7 C0179